詠心 WISDOM FROM THE HEART

1 DECEMBER 2016 - 31 OCTOBER 2018

心 建 築　首 部 曲

建　築　履　歷

容拓建築

頂真建設

容拓雅集

唯心造萬法

目　次　CONTENTS

序 .. 6

1. 容拓建築　公司簡介 8

Logo 設計理念
緣　起
吉祥物
Slogan 精神標語
Philosophy 蜂巢哲學
三位一體
容拓之歌

2. 詠心建案　精選圖像 22

3. 糖友里的歷史 44

地理位置
歷史沿革
人文景觀
糖友風情畫的今與昔

4. 頂真詠心　過去與未來 48

現址 - 糖廠宿舍的歷史
開發與規劃設計的構想與精神
詠心建築時程的控制與流程
　假設工程
　地下室工程
　結構工程
　裝修工程
　公設及園藝工程
容拓建築的控施工特色
歷年業績
作品集 WORKS
安心報告

5. 容拓雅集　三位一體與幸福工程 114

公共藝術與公設
檜木文創品
園藝植栽的故事

6. 給住戶的話 153
7. 感謝名單 154
8. 感謝工班團隊 155

因為懂得，所以用心
用建築寫歷史

總經理

從容拓的初心 到 頂真的詠心

容拓建築已立足於業界 20 年，20 年磨一劍，成功地於彰化和美推出詠心案；時間磨的不只是劍，更是磨容拓的心；因此容拓的大樓建案總是「以心為名」，提醒自己一路走來，不忘初心，頂真用心，守心勿妄。

在這本履歷中，我們至誠地呈現容拓實踐集合住宅與公共空間的打造過程；表達了我們對建築的態度不只是蓋房子，更是從營造、建設、雅集三位一體的角度，將藝術人文融於生活，在此完整展現一路走來的堅持與巧思。

最初這塊土地上，是一幢日式木造老屋和一顆百年芒果樹；我們從家與樹的想像出發，將詠心築為一個身心安適，可以居可以遊的空間，讓空氣中自由乘載孩童嬉戲的歡笑及大人在詠心之道駐足踱步參悟禪理後的會心一笑；我們同時冀盼在每個用心雕琢處，當住戶回到這裡，可以放鬆抖落忙了一天的疲憊，走進藝術再次發現生命的美好。

在季節變遷的時節裡，精心設計的園藝景觀會隨著四季展現不同的風貌與顏色，時間與光線在空間中緩緩推移，讓容拓的用心似潤物無聲般在詠心這個所在，陪伴您的人生歌詠共鳴美麗與智慧的心。

1.

容拓建築
公司簡介

LONGTOP
Introduction

建築，是寫在泥土上的一首詩。

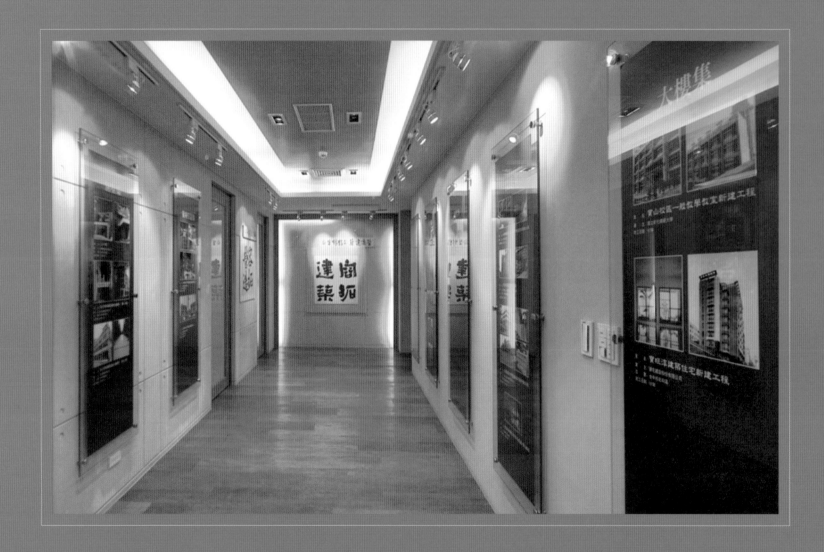

容心沈靜營造無上甚深幸福中庸道

抒懷放量建築頂真謙廣工程太和德

壹 | Logo 設計理念

LOGO 是取自容拓 LONG TOP 的字首 L&T 的意象，
代表的是「深遠」及「頂真」。
容拓的意涵是來自「容十方懷抱，拓天地豪情」，
即是深度與廣度，包容與開拓。
建築的內涵是累積與紮實的疊起，
建築的視覺是拼貼與鑲嵌藝術的呈現。

貳 | 緣 起

容拓營造成立於民國八十八年八月，由陳錫應（陳容）
肇始，白手創業，披荊斬棘，至今架構初具。年輕
活力有幹勁，是我們公司年輕化的特色，容拓關懷
無限、營造生活經典則是我們成立的宗旨。

叁 | 吉祥物 阿勇

態 度
勤作工，克服苦難的精神，營造建築的獨特生命。

建築師及建築物
蜜蜂是傑出的建築師，蜂巢是精緻的自然建築。

和諧共同體
權責分明、長幼有序、結構嚴密的和諧共同體。

傳 承
幫助植物授粉，結出累累果實，繁衍下一代。

經濟價值高
製造出蜂蜜、蜂膠及蜂王乳等具有醫療價值食品。

利他精神
為自己、為別人 ，為後世子孫釀造生活的蜜。

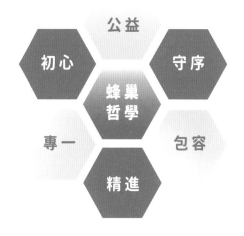

肆 | Slogan 精神標語

心安 最幸福的溫度是容拓建築的 slogan。。

心安是一種寧靜祥和、自在喜悅的體會。

容拓幸福工程進行的是共好，是讓業主、建築師、住戶、員工、股東都心安的循環狀態。

伍 | Philosophy 蜂巢哲學

蜂巢是大自然最穩固的架構。

初 心
不忘初心，方得始終。

包 容
大海涵容，同理互敬。

公 益
利人利己，慈悲喜捨。

精 進
晴耕雨讀，精益求精。

守 序
井然有序，整頓乾坤。

專 一
專心致志，心無旁鶩。

三位一體

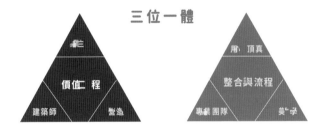

陸 ｜ 三位一體

金字塔型三位一體是容拓的運營架構。
以品牌、價值工程、整合與流程的三個架構
砌築一個金玉其外，鑽石其內的整體。

建築是首凝固的音樂。

1. 初 心
詞 / 沈 放
曲 / 蔡石聲

2. 初 心 (精簡版)
詞 / 沈 放
曲 / 蔡石聲

(主歌 - 國語)

(一) 美麗的心 最初的心
　　 心安最幸福的溫度
　　 溫暖您的心
　　 專注本份歡喜心
　　 公益守序包容與精進
　　 堅持純真的初心
　　 用名的意義寫出
　　 容十方懷抱 拓天地豪情
　　 喔…喔…喔…

(二) 不變的心 簡單的心
　　 幸福最從容的靈魂
　　 平靜您的心
　　 累積品牌真誠心
　　 千錘百鍊爐火與純青
　　 耐磨耐操的原心
　　 用做的意義寫出
　　 容十方懷抱 拓天地豪情
　　 喔…喔…喔…

(副歌 - 台語)

容拓最用心 起厝熊頂真
最美麗的初心
智慧行深
為大家打造幸福工程
嗚…喔…喔…
容拓 容拓 大家來相挺
容拓 容拓 用愛來逗陣
憨直甘願的真心
作夥打拼 建築　快樂人生

(副歌 - 台語)

容拓最用心 起厝熊頂真
最美麗的初心
智慧行深
為大家打造幸福工程
嗚…喔…喔…
容拓 容拓 大家來相挺
容拓 容拓 用愛來逗陣
憨直甘願的真心
作夥打拼 建築　快樂人生

主歌

容拓 相容 拓容拓
頂真 合真 見頂真
心甘情願 不變的豪情
直下承擔 熊美麗的初心
營造介用心 起厝熊頂真
智慧行深
為大家打造 幸福工程

副歌

容拓 容拓 作夥來精神
容拓 容拓 大家來相挺
容拓 容拓 用愛來逗陣
(喔 喔 喔 乾一杯 熊介讚)
堅持純真的初心
感恩天地 建築 意義的人生

容拓 容拓 作夥來精神
容拓 容拓 大家來相挺
容拓 容拓 用愛來逗陣
(喔 喔 喔 乾一杯 熊介讚)
堅持純真的初心
感恩天地 建築 意義的人生

容拓 容拓 作夥來精神
容拓 容拓 大家來相挺
容拓 容拓 用愛來逗陣
(喔 喔 喔 乾一杯 熊介讚)
堅持純真的初心
感恩天地 建築 意義的人生

柒 | 容拓之歌

𝟥. 是唯一所以無可取代
詞 / 沈 放
曲 / 蔡石聲

𝟦. 我在不在
詞 / 沈 放
曲 / 蔡石聲

主歌 I

是問 一半花謝 一半花開
唯妳的慧黠美麗 透春琉璃白
一再隨香味襲來 妳無瑕的愛
所有讚歌的音符 只為真愛存在
以優雅的姿態 停佇無弦琴上 誰對白
無盡的相思 最好的安排
可否擁妳入懷 結局難猜
取一壺茶 靜聽琴聲何來
代演梁祝 琴瑟經不起黑白

主歌 II

是誰 將花輕採 釀蜜淬愛
唯性弦無字真經 奏演雪花白
一心拎幸福歸來 我或許不該
所有經不起的愛 打開前世無奈
以不悔的情懷 還清此生緣台 誰來裁
也因不遇見 隨緣何擔待
可畏紅塵雲靄 命臨懸崖
取雙全法 不負卿不負如來
代祈吾佛 當來猶夢醒自在

副歌 I

是問 一半花謝 一半花開
是唯一所以無可取代
是誰 將花輕採 釀蜜淬愛
是唯一所以也可取代
如何不負卿不負如來
當來猶夢醒自在

主歌 I

風作勢輕推 門微開 雲霧來去 有誰在
看見夢從梧桐樹枝梢跌下來
幻成鳳凰浴在火中 沈思無待
禪心 收回萬象回歸本然 無所不在

誰欲言又止 驚石濤 一筆參天 鬆姿態
玄酒蘊墨 次第鋪陳悟透滲開
雲山動色 天地放懷 風騷當代
生命淬鍊 偶然圓融必然 我在不在

副歌

山河大地任平生 淡定觀自在
乾坤蒼茫 渾然真中 無拘無礙
我非我真假之間 是誰不在
天籟凝然留下一片空白 我在不在

清風明月無盡藏 從容見如來
提煉行草 醉領方圓 天地大愛
我非我真假之間 是誰不在
天籟凝然留下一片空白 我在不在

5. 生命終究美麗

詞 / 沈 放
曲 / 蔡石聲

主歌 I

松風吹解了山水間的彩筆
雲深色動　遍尋不得見伊
框來框又去
行持時空如來如去
禪思哲理你未必是你
東坡寫寒食帖　羲之醉蘭亭序
偶寫得無意　綻放不經意
孤獨是繁華歸真的叛逆
內觀　寧靜的自己
終究　生命的美麗
在坦然接受的程式裡

副歌 II

誰在用古琴渾融天地
直下承擔靈性的唯一
容心沉靜拓意放量生命的美麗
誰在用古琴渾融天地
慈悲喜捨謙讓寫公益
無極太極乾坤自造化
流行彌萬殊勒歸一
誰在用古琴渾融
渾融古今八方的奧秘
生命　終究　美麗

副歌 III

誰在用古琴渾融天地
直下承擔靈性的唯一
容心沉靜拓意放量生命的美麗
誰在用古琴渾融天地
慈悲喜捨謙讓寫公益
無極太極乾坤自造化
流行彌萬殊勒歸一
誰在用古琴渾融
渾融古今八方的奧秘
生命　終究　美麗
誰在用古琴渾融
渾融古今八方的奧秘
生命　終究　美麗
生命　終究　美…….麗

6. 當我真的願意

詞 / 沈 放
曲 / 蔡石聲

主歌

當我真的願意認識自己
靜下心來內心深度之旅
痛與怨或許仍糾纏在一起
只因有太多不願面對的回憶
當我真的願意不再逃避
透過痛遇見真實的自己
生命藉此穿越成長與學習
接納人事物皆是生命的唯一

副歌

當我臣服天意　生命奧秘
不斷與真實的天命相遇
學習智慧發現未知的自己
俯仰無愧明白果本就在因裡
你我靈性神明本即一體
當我真的願意 心甘情願
契入天地無私的真理

當我真的願意找到歸依
接納與祝福曾經的相遇
所有形式都是上天的大禮
感恩因緣對我提醒的不合理
當我真的願意腳踏實地
深入生命實相 自我療癒
找到真愛基礎懂得愛自己
最好的安排是自性慈悲靈力

副歌

當我臣服天意　生命奧秘
不斷與真實的天命相遇
學習智慧發現未知的自己
俯仰無愧明白果本就在因裡
你我靈性神明本即一體
當我真的願意 心甘情願
契入天地無私的真理

當我真的願意學習天地
無私之量懂得不言不語
自然遇見生命深處的自己
真心的實相原來我們是一體
當我總算願意永不放棄
成就價值是生命的意義
放下執著找到真正的自己
內心的宇宙蘊（醞）釀含藏同真理

當我真的願意 心無所依

柒｜ 容拓之歌

♪. 如夢之夢

詞 / 沈　放
曲 / 蔡石聲

前奏
（女聲）
空花水月本是幻
知幻即離見鏡清
如夢之夢實還夢
離幻即覺夢方醒

（RAP）
東方西方爭什麼
物質精神體相用
科學佛法兩相證
一如不二無始終

（一）（男聲）
將進酒　杯莫停　古來聖賢皆寂寞
唯有飲者當其名
大道縱橫　放膽直行
（女聲）
自性自度　莫忘初衷
心地風光　抱一守中
靈魂自主　自性本宗
直下承擔　心本淨空
（男女合聲）心甘情願　道之相通
（女聲）
明心見性　覺性直功
神明厥德　量遍虛空
（男女合聲）如夢之夢　直醒無夢

（二）（男聲）
長恨歌　夜未央　在天願為比翼鳥
在地願結連理枝　上下求索　如夢之夢

（女聲）
內空外空　秘密真空
覺性安住　無極量中
清淨本體　真道本宗
煉透純陽　活寂禪功
（男女合聲）當下本然　金剛真性
（女聲）
輪涅圓具　獨一心中
工夫火侯　爐火純青
（男女合聲）法報化整　圓滿佛性

（RAP）
中醫西醫內外合
顯隱之間互參融
心理哲學藝術美
五蘊六根本源同
佛道儒禪密耶回
教教本是渡人種
財色名食睡權情
七情六慾無明影
性命學參生死關
因果業力網群英
空花水月本是幻
知幻即離見鏡清
如夢之夢實還夢
離幻即覺夢方醒
如夢之夢實還夢
離幻即覺夢方醒

（三）（男聲）
琵琶行　尋明月　千呼萬喚始出來
猶抱琵琶半遮面　當仁不讓　直醒無夢

（女聲）
天地之根　原是真空
涅槃妙性　只在真中
理氣象數　道體相用
真空不空　妙有也融
（男女合聲）無極太極　彌勒當宗
（女聲）
自然無為　成住壞空
母量清虛　收圓來應
（男女合聲）
諸子證量　心頓性功
如夢之夢　直醒無夢

8. 茶香自在

詞 / 沈 放
曲 / 蔡石聲

主歌

煮一壺茶
山水把風景提煉出來
蘊藏天地密碼
活潑玲瓏無礙
茶香自在　喔……

山很深　雲中摘露去臨崖
風很輕　林徑拎香回本來
我尋尋覓覓　心中一抹淺白
留白　是為了讓萬物瀟灑自在
茗心見性
我終於看見一心二葉如去如來

副歌

歸清淨本來
行深般若　照見觀自在　喔…
蘊藏天地密碼
活潑玲瓏無礙　喔…
茶香虛空自在

主歌

奉一杯茶
初心把靈性圓滿起來
蘊藏天地密碼
活潑玲瓏無礙
茶香自在　喔…
金剛經　有無之間心放開
華嚴經　參透真實不二愛
我尋尋覓覓　圓覺虛空滿懷
喝茶　只不過夢幻泡影的常在
沉靜放量
我歡喜見證水到渠成的德性風采

副歌

歸清淨本來
行深般若　照見觀自在　喔…
蘊藏天地密碼
活潑玲瓏無礙　喔…
茶香虛空自在

蘊靜藏韵　凌霜雪白
新綠透光　撞了上來
意若古井　陳醇見愛
真香透空　詠歌而來

副歌

歸清淨本來
行深般若　照見觀自在　喔…
蘊藏天地密碼
活潑玲瓏無礙　喔……
茶香虛空自在
茶香自在

9. 多情之眼

詞 · 曲 / 黃漢琦
編曲 / 蔡石聲

風無情的吹送
帶走美麗的誓言
滿眶的淚水
融化了我的心

夢依舊是清晰
穿越時空的距離
嫣紅的夕陽
哭紅了我的眼

夜幕將來臨　殘留一段空白
填補失落的愛
記憶是水　時間是河
永遠停不了的鐘擺

他敲呀敲　敲呀敲呀敲
敲在我的心坎　那個陳年的傷口
回憶仍有一些甜美
但胸口隱隱作痛

我逃呀逃　逃呀逃呀逃
逃也逃不出去　那個陰暗的角落
仰望灰濛濛的夜空
閃爍的星光　多情的眼

2.

精
心
圖
像
詠
選

The Pictures of
Wisdom *for the* Heart

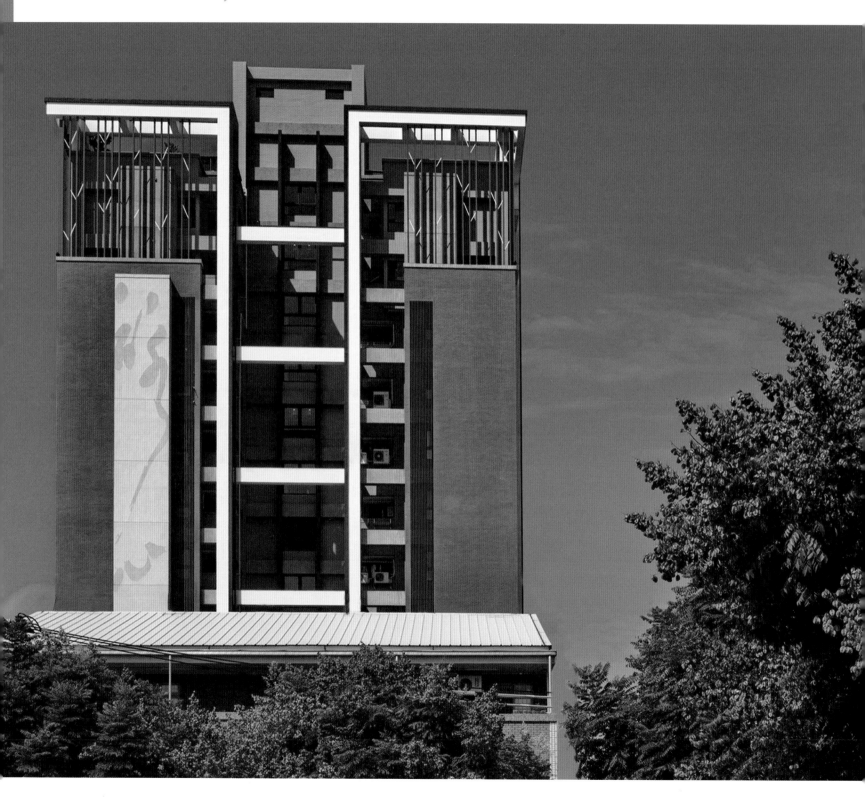

詠心贊　沈放

心經云　行深般若

五蘊皆空　無有恐怖畏懼

方謂　觀自在

金剛經云

凡所有相　皆是虛妄

若見諸相非相　即見如來

一切唯心造

反求諸己　直下承擔

自誠神明

心甘情願　量如虛空

心安即是最幸福的溫度

心永遠的家

1 建築的外觀設計簡約中藏有精彩，以抿石子素材透過繁複細膩的工法，在藝術家與工程師們一次次琢磨討論後，終於克服重重困難，以行草的詠心優雅低調置於大樓外牆，讓現代感的大樓不只是理性的垂直水平，更添一抹文人氣息，這也是台灣建築與書法美學人文結合的巧妙運用！

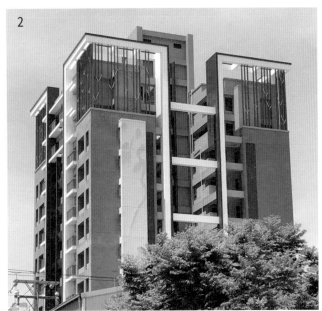

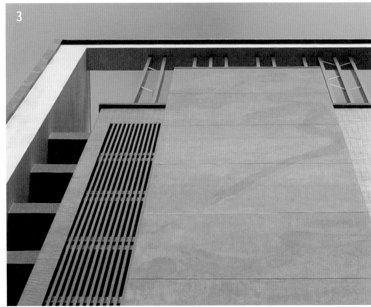

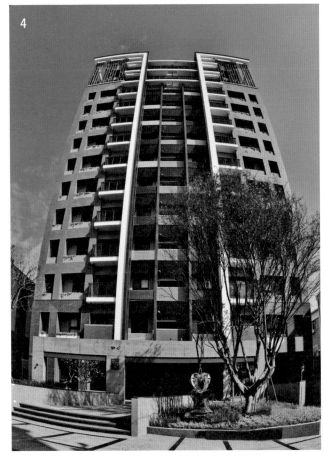

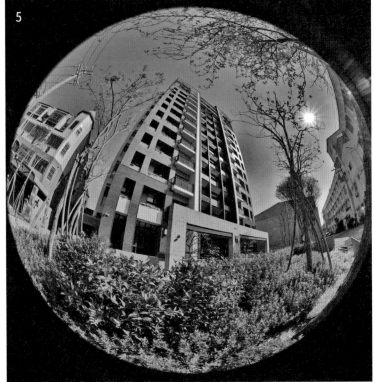

2.3. 筆墨線條以極其低調的姿態，抽象大氣走筆至此，渾然天成地舞動著墨色。4.5. 詠心以開放的園藝景觀設計與鄰里們共享四季變化的風景，退一步友善的空間留白設計也讓出餘裕與自在。

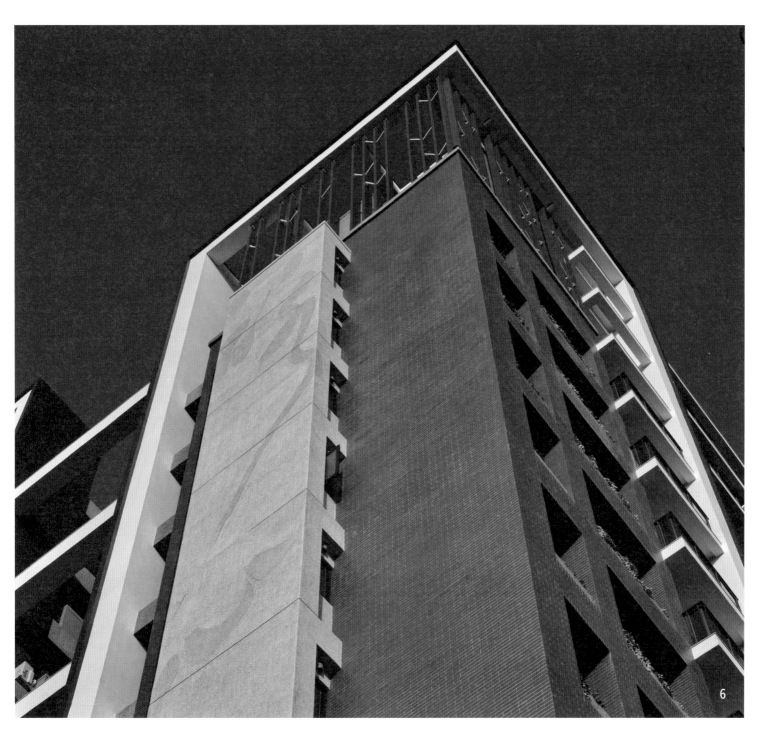

6

6. 仰望或遠望，近觀或遠賞，透過不同的距離與角度，詠心彷彿成了藝術品般靜謐安然地存在。

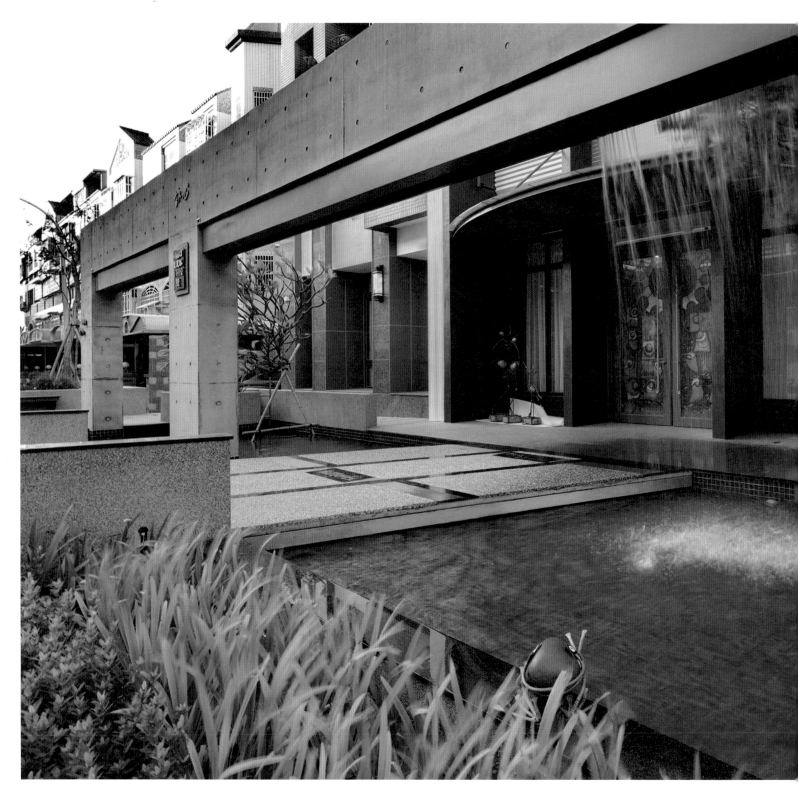

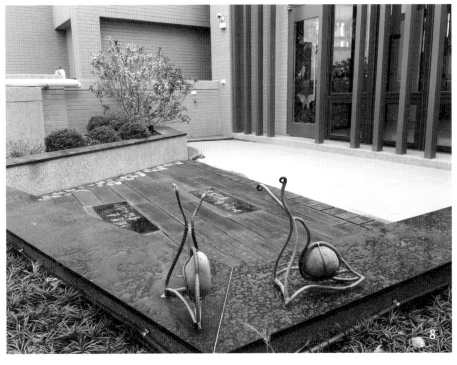

7.8.拙趣的動物，如彩蛋般深藏各處，為庭園各個角落增添生生不息的表情，也多了探索的樂趣。

7

8

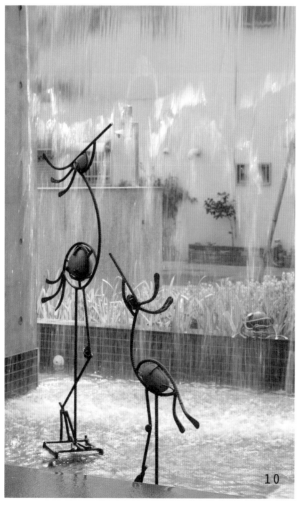

9. 進入詠心前，記得抬頭仰望清水模水牆，才
能察覺似乎在鄉間裡隨處可見，對話中的鳥兒正
騷動著。10. 母鳥與幼鳥，在炎炎夏日裡沖涼。

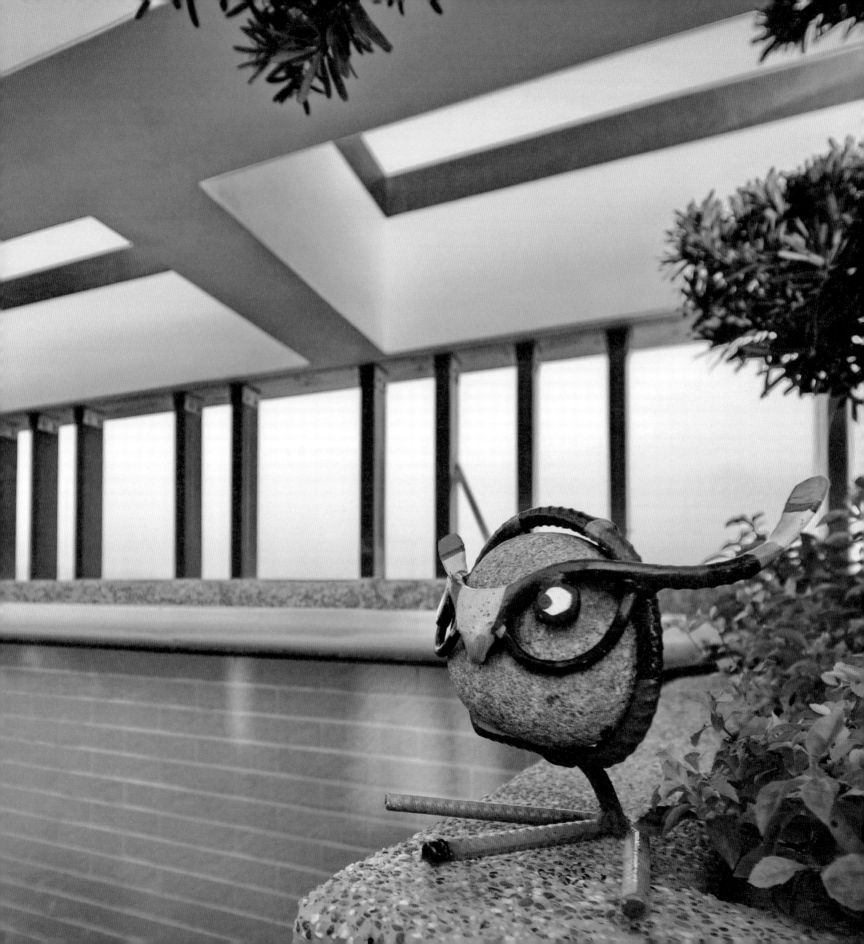

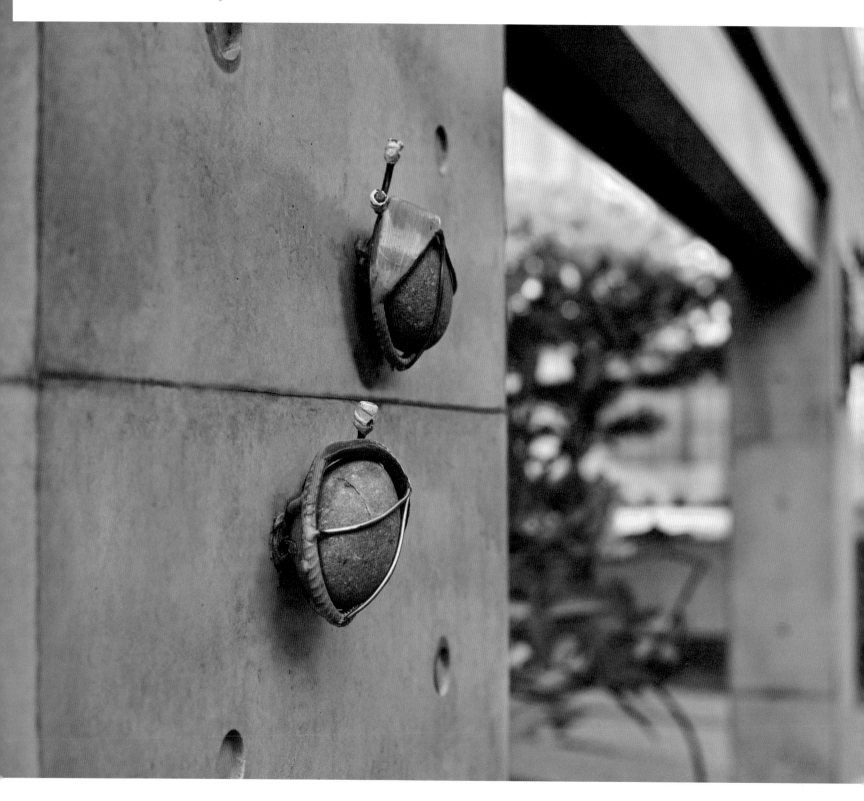

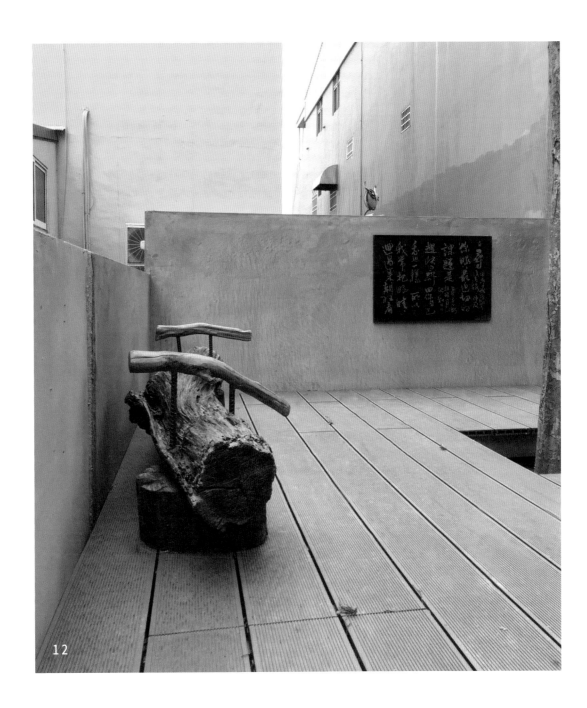

11.瓢蟲正積極進取地向上爬升,讓素色的清水模牆面多了溫度與生氣。

12.人們或坐或臥,或繞行其中,在靜思的狀態中,感受湧現。

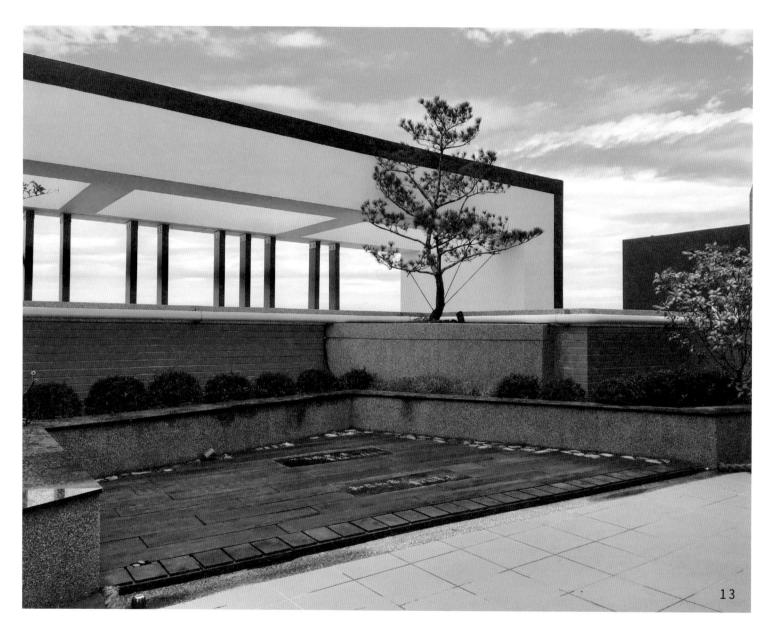

13

13. 樓及頂樓特別規劃的詠心之道,精心打造的大理石鋪面錯落在各處,
請書法名家題下富禪機哲思的句子,在空間散落著。

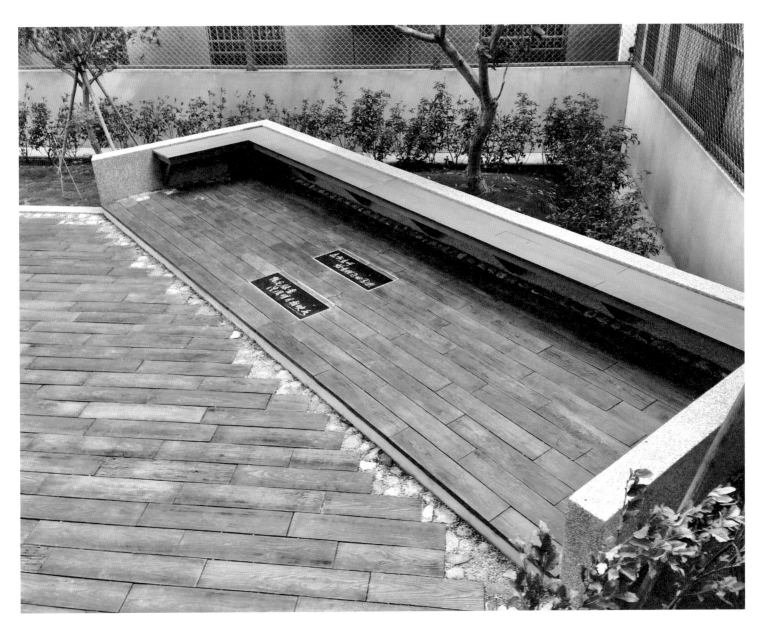

14. 也許會在每次來回踱步中，苦思不得其解時，低頭一看，心念一轉，如甘露法雨降，頓時滅除了煩惱焰。

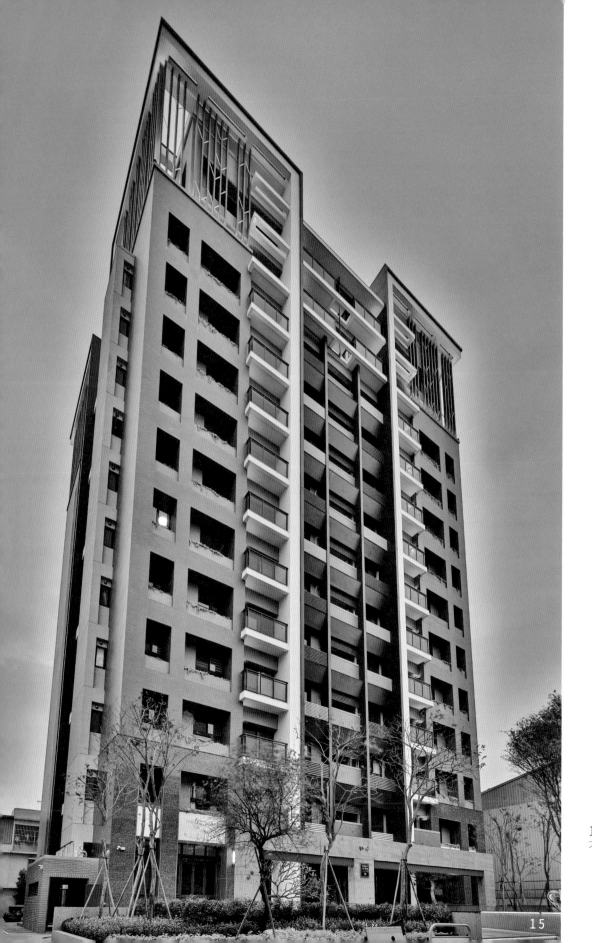

15. 傍晚的詠心，從不同角度與時間，不同光線，建築會展現出豐富的樣貌。

擁抱真心　用心建築

層層剝開　淚眼婆娑

識自本心　法界唯心

蓮手擎捧　守心勿妄

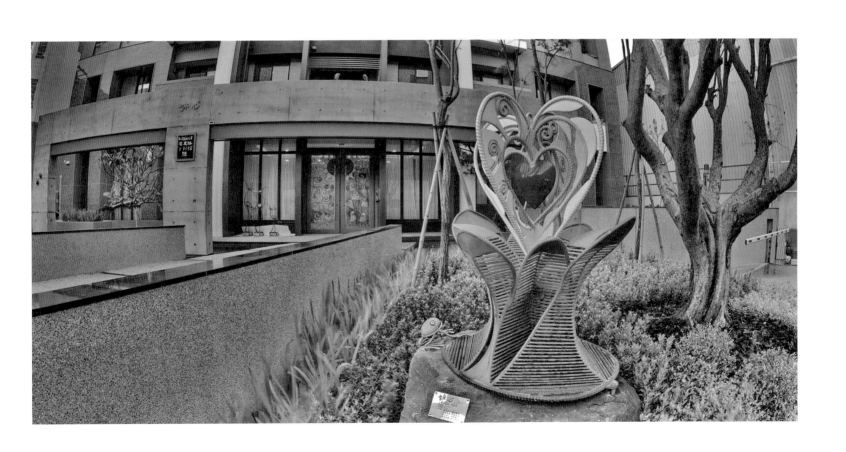

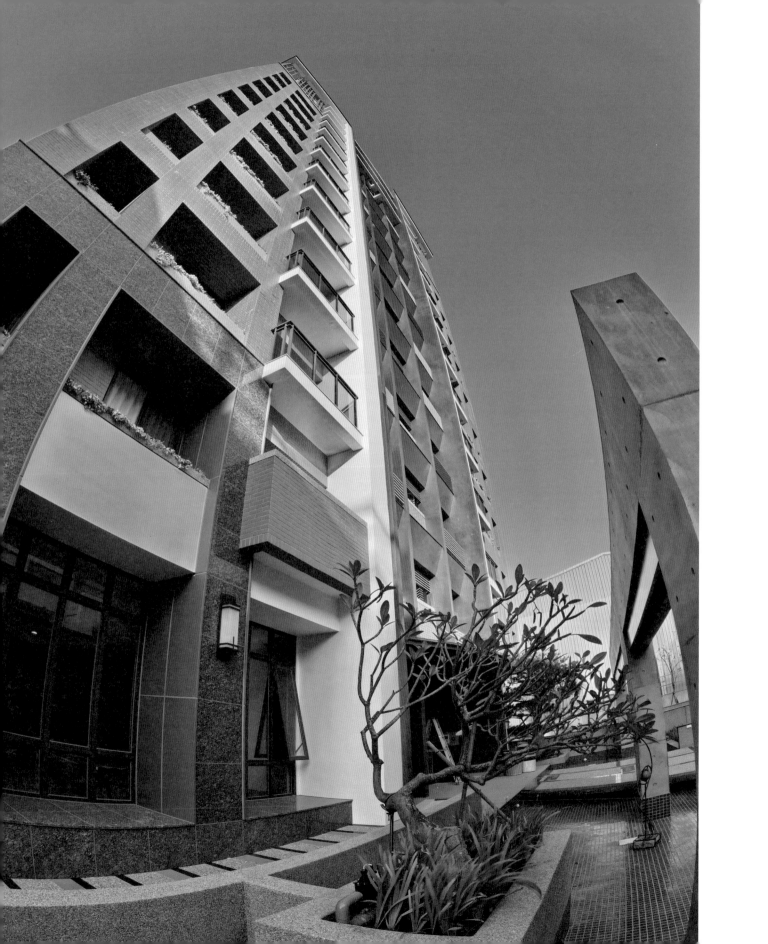

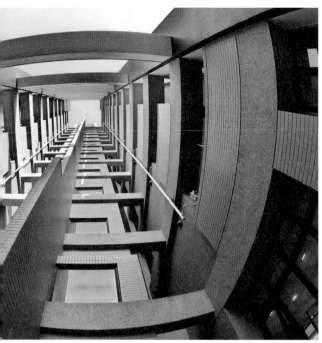

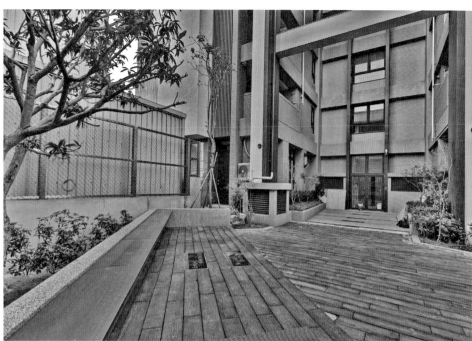

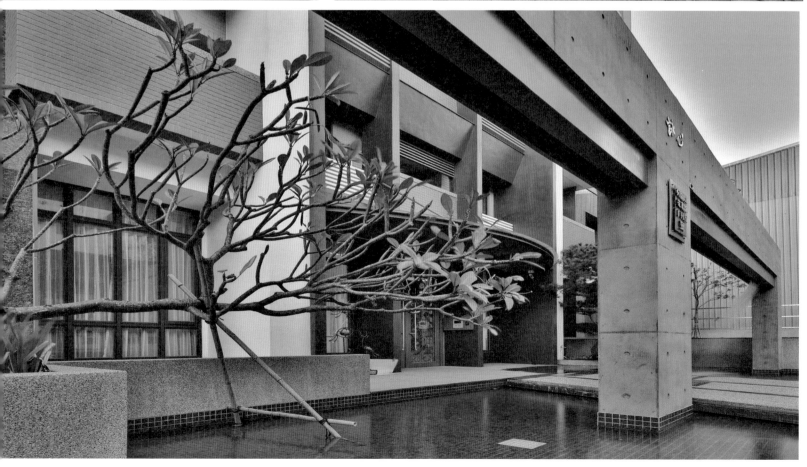

以各種不同角度「觀」詠心。

16. 夜間的詠心透過間接打光，讓樹影稀疏地在牆上搖晃身影。

17. 詠心的夜間風景，夜晚燈光透出，點綴了建築豐富的表情，
此時的詠心隱約散發著奢華貴氣與神秘。

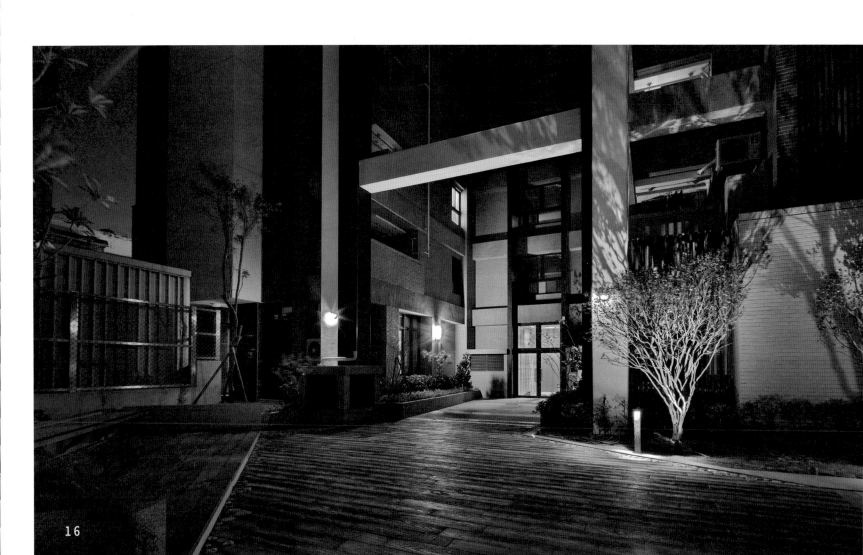

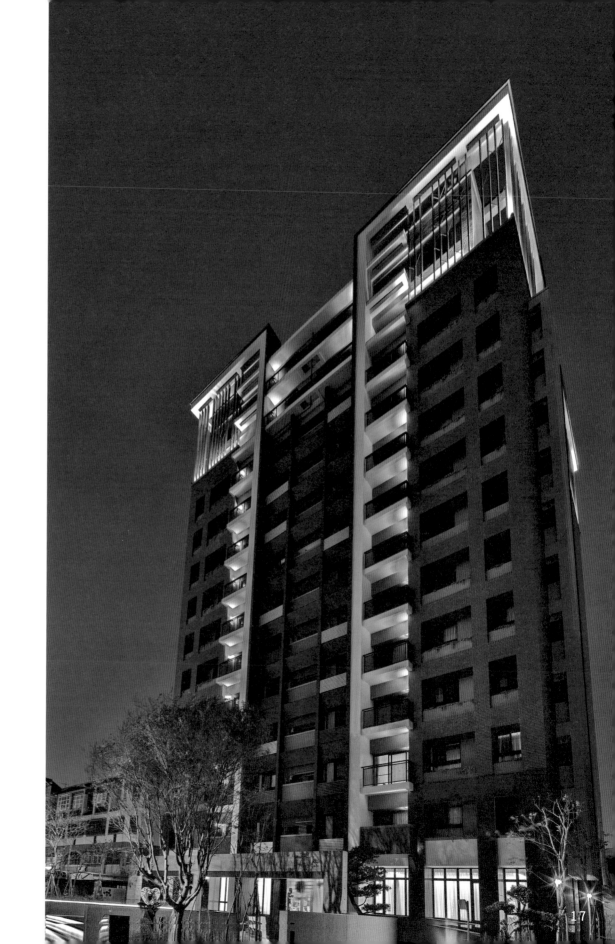

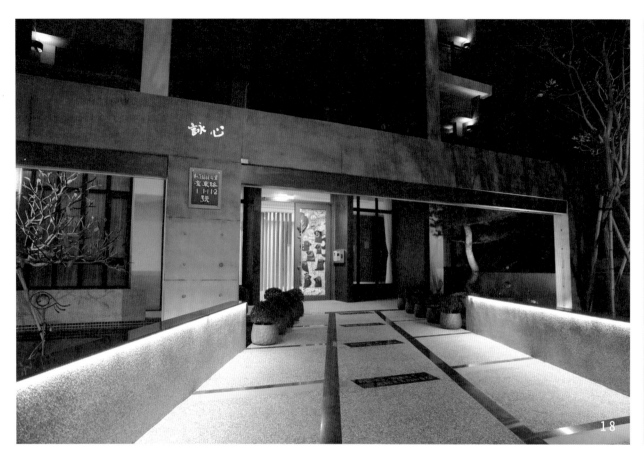

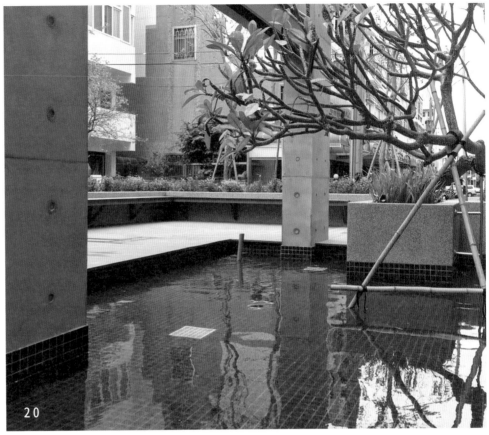

18. 月色搖晃著樹影，映照在石牆上，與建築相映成趣。

19. 入口的緬梔花以起手式斜倚著，

20. 水池明淨，夜晚微風吹動波光粼粼。

糖友里
的歷史

The History of
TANGYOU

用在地文化轉化成
詠心的人文括思

壹 | 地理位置

糖友里隸屬於彰化縣和美鎮，位於和美鎮的東南隅，北隔東萊路、彰新路與中圍里相毗鄰，東以東萊路與中寮里相隔，西南以福馬圳與犁盛里相望，為一橄欖形的完整社區，東西長一千公尺，南北長五百公尺，地勢平坦，內大部份是人口密集的住宅區，另有商業區、工業區及政府機關用地，包括里活動中心、彰化地方法院簡易法庭、中華電信彰化營業處線路中心、購物中心、美容SPA中心、醫療診所……等，儼然成一自給自足社區，另外有座麗池公園，人口絕大部分均來自外地為其特徵。

貳 | 歷史沿革

一、命名：本里原為竹圍子庄區域，明治42年(西元1909年)10月日人在此設置新高製糖公司中寮製糖廠以及員工眷屬居住之地，從事糖作，今取其與糖親之如友，故名糖友里。

■台中廳線東堡改制為台中州彰化郡和美庄 (圖片來源 狩獵和美三十年 - 黃志亮著)

二、本里為明代開闢之地，自宋代以還，即屬於福建晉江縣，元代改屬同安縣，明隸於天興縣州。清仍屬於福建省台灣府諸羅縣半線堡半線庄。雍正元年彰化縣成立改隸，道光10年隸於線東堡中寮庄。光緒11年台灣建省遂改隸焉。光緒21年(明治28年)日人據台，仍隸線東堡，由台灣民政支部彰化出張所管轄。

光緒22年(明治29年)廢彰化出張所，成立台中縣彰化支廳轄之。光緒23年(明治30年)縣之下設辦務署，乃隸彰化辦務署中寮區。光緒27年(明治34年)廢台中縣設廳，並增設彰化廳直轄之。宣統元年(明治42年)改隸台中廳彰化支廳嘉犁區。民國9年(大正9年)廢台中廳設州，隸屬台中州彰化郡和美庄。民國32年(昭和18年)和美庄改街。民國34年光復改制，隸於台中縣彰化區和美鎮。民國39年行政區域調整改隸彰化縣和美鎮。(轉載自79年和美鎮志)

叁 | 人文景觀

一、彰化地區民眾心目中的和美「後花園」

彰化糖廠設在彰化市的西北面，距離彰化市區僅三公里，行政區域屬彰化縣和美鎮，有公路可直達，早期亦有糖鐵經營客貨運業務，廠區的外圍全部用磚築成高八台尺的圍牆，工場、辦公廳、倉庫、宿舍等全部在圍牆內。進入廠區是一條約一公里的椰林大道，綠意盎然。廠區曾保留許多具有歷史意義的古文物，包括古砲乙尊(甲午戰爭後訂立馬關條約日軍登台與義軍作戰所遺留)，以及日人留下神社拱門(日人稱為「鳥居」，一對造型古樸的石獅放在招待所前，更是氣派。當時省府高官視察彰化時，常在此用膳、休憩。(轉載自西元2006年台糖60週年慶紀念專刊)根據曾任職台糖公司彰化副產加工廠鐵道課長之子弟林棋及地方文史工作者黃志亮表示，整座廠區應有盡有，火車站、公共澡堂、理髮中心、福利社、印刷廠、招待所、圖書館…. 等各種設施，是一個自給自足的社會，具有現代社區的雛型。

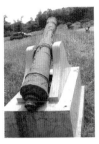

■古砲 清末台灣的大砲，是防禦上的重要設施，有自鑄或購自英、德，清咸豐以前，台灣使用自鑄的傳統鐵砲或青銅砲，大小以重量計算，砲身多為單筒狀，前端細，後端為火藥室較粗，並留有一個小洞為火門。(圖片來源 狩獵和美三十年 - 黃志亮著)

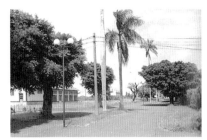

■中寮糖廠變賣前的椰子樹風華。(圖片來源：狩獵和美三十年 - 黃志亮著)

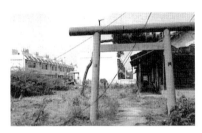

■原台糖中寮糖廠荒廢後留下的鳥(神社)和木板厝。(圖片來源 狩獵和美三十年 - 黃志亮著)

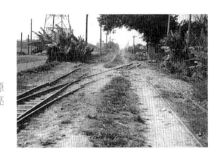

■舊台糖鐵道。(圖片來源 狩獵和美三十年 - 黃志亮著)

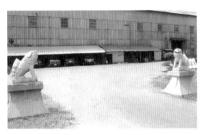

■盤踞在原糖廠廠區門口的兩具古石獅。(圖片來源：狩獵和美三十年 - 黃志亮著)

4 ｜ 糖友風情畫的今與昔

中寮火車站正式名稱為彰糖火車站，台糖公司彰化糖廠所屬火車及軌道，民國 45 年設立鐵道課統籌管轄，和美鎮的總站便設在中寮糖廠。小火車除了運輸糖廠製糖原料及貨物外，也兼辦客運業務，在當時還沒有實施九年義務教育，學生在國小畢業後，如要遠赴外地念初中，便搭比較便宜的台糖小火車，如今中寮車站在歷經二十餘年的荒廢後，已改建成彰化地方法院簡易法庭。

資料引用來源、參考書目：

1.《話說糖友風情 - 回首來時路～糖友里》
2. 我家住在鐵道邊 - 糖友風情 網站
3.《台糖 60 週年慶紀念專刊》
4. 黃志亮。《狩獵和美三十年》

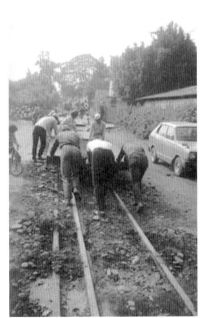

■圖為和美台糖小火車進行拆除鐵軌作業 (圖片來源：狩獵和美三十年 - 黃志亮著)

頂真詠心
過去與未來

The past and future of
TOPTRUE

壹 | 現址：糖廠宿舍的歷史

一、日治時期：(1909 年—1935 年—1945 年)

西元 1909 年 (宣統元年、明治 42 年)10 月，日人高島小全治、大倉喜八郎、安部幸兵衛等人以資金五百萬日圓籌劃，在現彰化縣和美鎮糖友里興建日壓 750 噸工場—新高製糖株式會社。廠的創立係由當時台灣總督糖務局技師山田申吾所設計，機器均購自英國。1935 年 (民國 24 年)4 月 25 日併入大日本製糖株式會社，並改名為該社為彰化製糖所，壓榨量提高到日壓 1500 噸。(轉載自西元 2006 年台糖 60 週年慶紀念專刊)

■ 日據時期彰化製糖所 (圖片來源 狩獵和美三十年 - 黃志亮著)

新高製糖株式會社自設廠後經營並不穩定，因農民種蔗意願不高且國際糖價起伏不定，時有虧損，以致新高製糖株式會社彰化製糖所虧損均靠另一大林工場之盈餘來彌補。

根據本所檔存戶籍資料，現糖友里於日據時期門牌為台中州彰化郡和美庄中寮字竹圍子 101 番地，在此 101 番地上，於新高製糖株式會社擔任幹部要職並於本所戶口調查簿寄留之日本人共計 146 戶、212 人；受僱於新高製糖株式會社並擔任雇工之臺灣人共計 12 戶 (含其家屬共 145 人)，其餘寄留於此番地之臺灣人約有 214 戶、約 715 人；亦即寄留於台中州彰化郡和美庄中寮字竹圍子 101 番地日本人 (俗稱內地人) 與臺灣人共約 1072 人，可見糖友里在日據時期曾是個新興的社區，風光一時。

■ 在新高製糖株式會社擔任「員工」之日本人 (資料來源：臺灣文獻館)

■ 在新高製糖株式會社擔任「雇工」之日本人 (資料來源：臺灣文獻館)

■ 在新高製糖株式會社擔任「社員」之日本人 (資料來源：臺灣文獻館)

■ 受僱於日本糖廠之臺灣人 (資料來源：臺灣文獻館)

二、日僑遣送：(1946 年)

光復後，行政長官公署於 35 年 2 月 15 日公布「臺灣省日僑遣送應行注意事項」，規定遣送或留臺之標準，並設立「日僑管理委員會」負責日僑遣返事宜。為能確實管理與遣送日僑，先由各縣市政府以「戶」為單位加以編組，將欲遣返之日僑及其眷屬編造名冊後呈報日僑管理委員會予以遣返，於新高製糖株式會社任職或寄留於台中州彰化郡和美庄中寮字竹圍子 101 番地土地上之日本人亦在遣返之列。

■臺灣省日僑管理委員會代電有關日僑遣送事宜（資料來源：臺灣文獻館）

■記載在台中州彰化郡和美庄中寮字竹圍子 101 番地（現糖友里）寄留之日本人予以遣送之戶籍資料（資料來源：臺灣文獻館）

■記載在新高製糖株式會社任職之日本人予以遣送之戶籍資料（資料來源：臺灣文獻館）

■臺灣省行政長官公署 35.2.15 公布「臺灣省日僑遣送應行注意事項」（資料來源：臺灣文獻館）

三、民國時期前期：(1946 年—1967 年)

據地方文史工作者黃志亮口述，國民政府來台後，當時第一批接收日本彰化製糖所的是來自於大陸高級知識份子。台灣光復後成立台灣糖業公司並將彰化製糖所改為彰化糖廠，但一般仍稱之為中寮糖廠。

承接彰化糖廠之台灣糖業公司除了延續日治時期之虧損外，復因環境實在不宜經營糖業而於 1954 年（民國 43 年）予以結束，將糖廠業務合併於溪湖糖廠，改設蔗板工場，並改名彰化副產加工廠，至 1967 年（民國 56 年）9 月移轉民營，由國民黨的台灣建業公司承受所有台糖員工及廠房並增加紙器等業務，但後來仍經營不善而於走向變賣土地予財團；而人口也因製糖產業的沒落而逐漸外移。（轉載自 2006 年台糖 60 週年慶紀念專刊及狩獵和美三十年 - 黃志亮著）

■糖友里社區的入口，是以前進入糖廠廠區的入口處

資料引用來源、參考書目：

1.《話說糖友風情 - 回首來時路～糖友里》
2. 我家住在鐵道邊 - 糖友風情 網站
3.《台糖 60 週年慶紀念專刊》
4. 黃志亮。《狩獵和美三十年》

貳 │ 開 發 與 規 劃 設 計 的 構 想 與 精 神

一、拆除舊屋

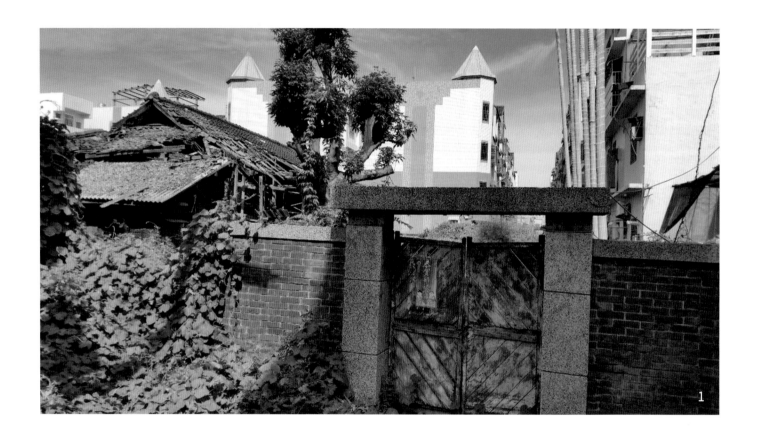

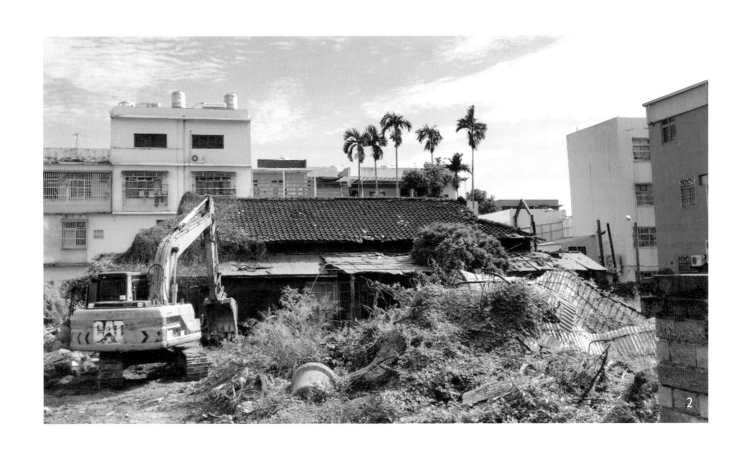

1. 最初這塊土地上，是一幢日式木造老屋和一顆百年芒果
2. 在拆除日式木造老屋的同時，我們小心翼翼地保存了頂上珍貴的檜木樑柱，預留將來創作為文創品，親手交付給住戶作為歷史的傳承與回憶。

貳 ｜ 開 發 與 規 劃 設 計 的 構 想 與 精 神

二、歷史沿革

本案基地位於彰化縣和美鎮糖友里，本地區開發之最初，是由糖廠所帶動。因此，在當時相較其他鄰近的地區來講，公共設施較為完善，也算是高水準的住宅地區。後因大環境不宜糖廠經營及政策轉變後，在民國60年到80年期間原糖廠也轉為紙器工廠。惟因不敵當時紙業的激烈競爭，在短短20年間結束營業關廠的命運。到了民國86年時，開發商陸續投入興建了約一千三百多戶的透天社區。此時的糖友里總人口數約四千餘人。不過，由於開發期間因開發商之財務危機及多次易主開發所致，近20年期間的新開發建設案屈指可數。

本次土地開發規劃之過程中，在藉由對於歷史過往的探究以及基地本身環境的特性做了深入的調查分析後。期許本案之開發能對於基地小環境的影響降到最低；也盼藉由本次的開發，再次帶動糖友里社區總體發展與提昇的助力。

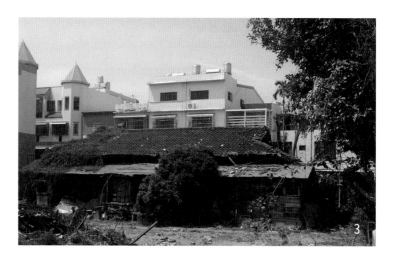

三、家與樹

本案基地在開發前是糖廠主管房舍。在開發規劃初期多次勘查基地現況，印象最深的是一棟低矮房舍後面，有著一棟大概有著60歲的芒果樹。雖然現況已是殘垣破瓦，但看著 " 家與樹 " 的圖像仍可相像原居住在此的家人們那甜美幸福的圖像。

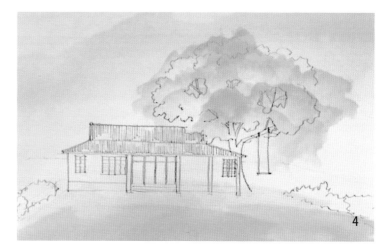

3. 這張照片中清晰可見一幢日式木造老屋和右前方的百年芒果樹。

4. 且將過去那些天氣晴朗與陽光燦爛的日子放在回憶裡，讓這份對家與樹的甜蜜想望，化為美好延續在詠心裏。

四、空間與綠的保留

認真檢視基地周邊的小環境後發現，基地周邊的環境對開發者而言，是否真的要投入資金開發本案，是一件難以抉擇的事。因為基地的鄰近環境，滿是低密度的透天。而基地座落的位置更是在這佈滿的透天社區的中間！如何透過適切的保留開發新社區的生活品質，又不致對於周遭環境造成破壞或影響，對於規劃者是一項必須在權衡之間取得平衡的艱鉅挑戰！

在經過多次設計討論後，我們提出 "降低建蔽率，拉大與鄰近建築物之棟距" 的設計概念，讓基地內部創造出合適於基地環境的小小公園，也讓原始環境的 "綠"，能大量的保留與維持。讓此案的開發，對於小環境的生活品質能藉此提昇。

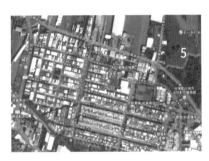

5. 從 google 地圖俯望，基地座落的位置在這佈滿透天社區的中間。

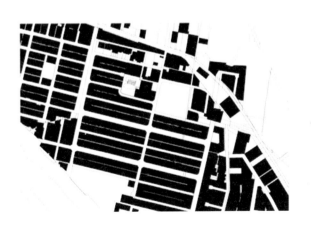

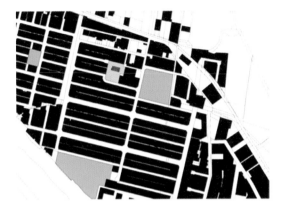

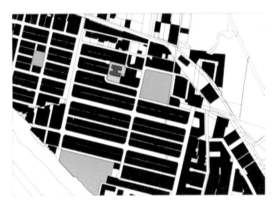

五、空間與綠的保留

由於基地位於糖友里社區的中心，且基地周邊多為低密度的透天社區，再加上基地周邊僅為六米道路。本案在開發上必須一併考量在鄰近居民生活習性上視覺環境的舒適性。並且應避免因基地開發而造成基地小環境的都市空間壓力。

因此，除了空間與綠的保留外，建築量體的配置上，我們也避開了周邊道路，對於基地周邊道路在視覺上的照顧，也是我們規劃上的重要性。

六、前院與開放鄰里的小小公園

此外，對於本案社區的前院，開發者也為了讓鄰里社區環境能藉由本案的開發能相互提昇整體社區的環境的品質。我們決定將前院規劃為開放性的小小公園。讓鄰里居民共享基地的綠，也讓原始基地原貌能保存下來。

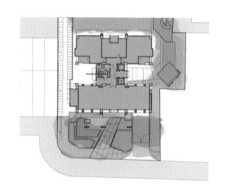

七、芒果樹保留

" 家與樹 " 是我們規劃初期看到基地時連想到的過往圖像，而原始基地樹齡高達 60 歲的芒果樹，開發者要求必須儘可能保留下來！因此，我們選擇將芒果樹保留在它原始生長的位置附近，並且規劃可供孩童遊憩的安全環境。讓 " 家與樹 " 的圖像，能在未來延續與傳承。

八、隱形的牆（綠與水）

前院的開放，對於基地周遭的環境雖可說是友善設計，但對於社區內外的界線卻是衝突與模糊的。因此，為了讓 " 開放 " 與 " 管制 " 能夠不影響友善設計的理念，我們規劃了一道隱形的牆面，藉此讓開放的小小公園之中仍有無形的管制界線，讓開放的友善概念不致影響社區的安全。

此外，在隱形的牆之中，絹絹細水的流動、水簾牆後的綠意（緬梔花）、以及具有禪意的畫面，映入入住者的眼簾，讓煩雜喧鬧的情緒頓時消除後，進入幸福、溫暖與舒適的家裡頭……。

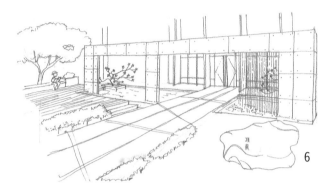

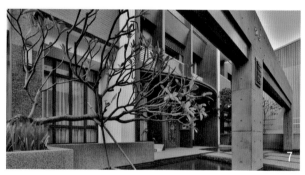

6. 詠心原始的規畫設計圖中呈現了無私，想與鄰里共享這一片綠意風景。7. 以迎賓的姿態挺立，它樹葉的顏色隨著季節變換，在秋冬時節的紅葉媲美楓紅。

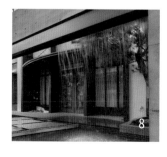

8. 隱形的清水模水牆，讓開放的小小公園之中仍有無形的管制界線，友善地開放且不致影響社區的安全。

八、樹與家

建築外觀上，我們不譁眾取寵，我們選擇簡單的外觀，利用深窗設計，處理南北向的日照及東北季風；東西向則配置為廁所及電梯廳空間，以減少東西曬對於住宅空間的影響。除此之外，我們截取 " 樹 " 的部份姿態來延續設計初步構想的概念。讓遠行的家人在遠處即可看見保護這個家的大樹永遠屹立不搖。永遠像是坐燈塔引導著家人回家。

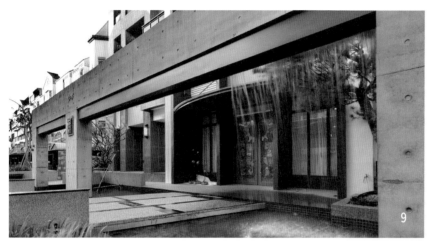

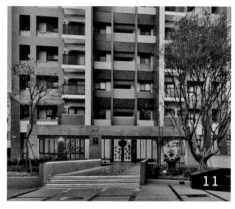

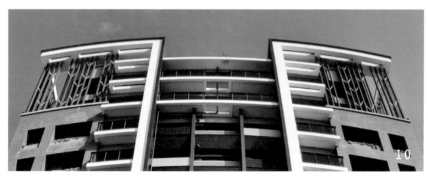

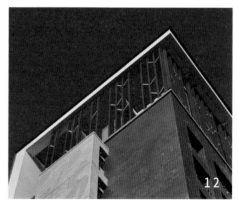

9. 打開耳朵，水牆淙淙的水聲沁涼了炎熱的午後，也讓池畔充滿自然聲響。10. 大樓的外觀設計簡約中有精彩，在深窗上植入和美在地文化元素 - 甘蔗的意象，並使之為窗飾。11. 我們延續保留了原始基地上家與樹的位置，遠行的家人在遠處即可看見保護這個家的大樹永遠屹立不搖。12. 利用深窗設計，處理南北向的日照及東北季風。

九、實品屋

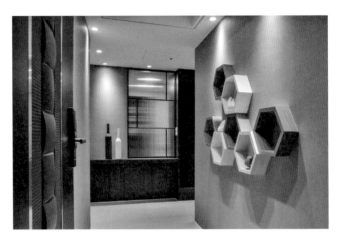

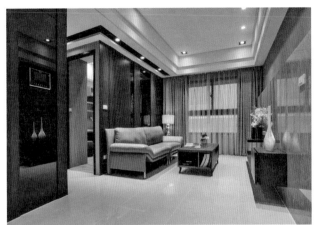
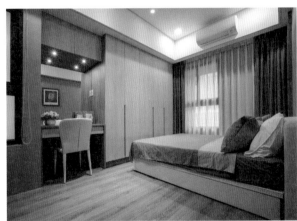

叁 ｜ 詠心建築時程的控制與流程

假設
工程

A. 動土典禮

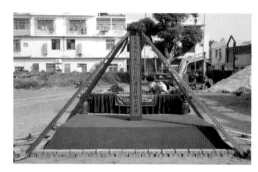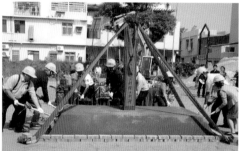

B. 廣告圍籬

A. 擋土措施

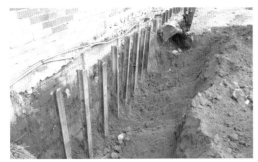 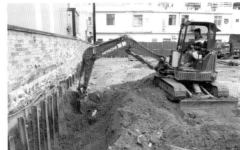 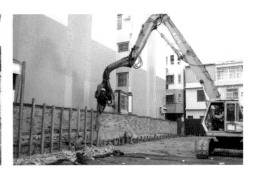

B. 安全支撐

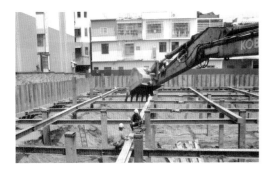 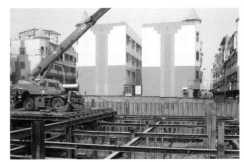

地下室
工程

C. 土方工程

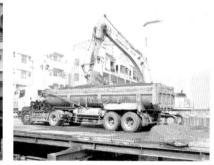

結構
工程

A. 放樣工程

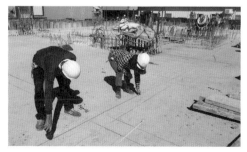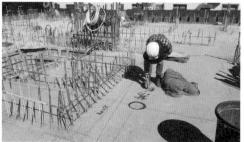

B. 放樣基準線

C. 鋼筋

D. 模板

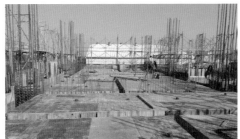
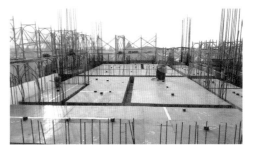

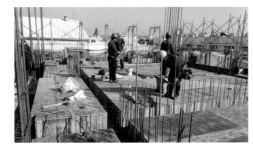
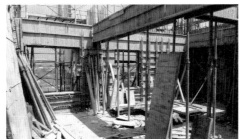

結構
工程

E. 水電工程

F. 搗築工程

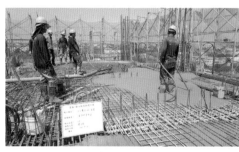 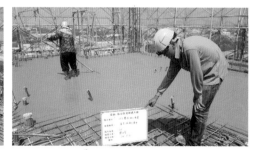

 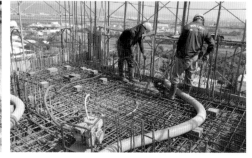

G.鷹架外觀

I.標高器

H.整體粉光

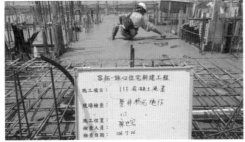
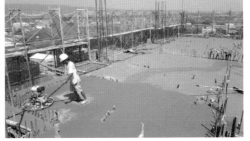

結構
工程

J. 樓梯鋼網牆

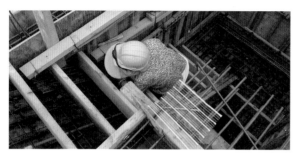
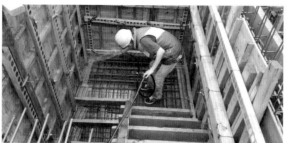

K. 試水（灌漿前）

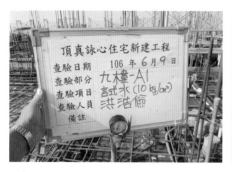

L. 灑水養護

M. 施工放樣圖

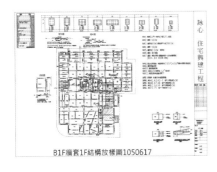

B1F灌套1F結構放樣圖1050617

裝 修
工 程

A. 鋁窗教育訓練

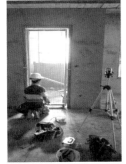 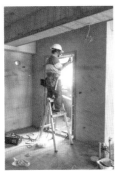

B. 泥作檢核

裝 修
工 程

C. 磁磚計畫

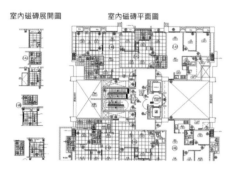

D. 門窗計畫

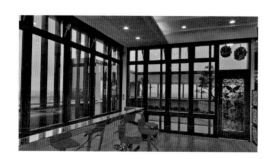

E. 陽露臺試水

F. 水電試水（灌漿後）

工設及
園藝工程

A. 植樹過程

B. 公設施工過程

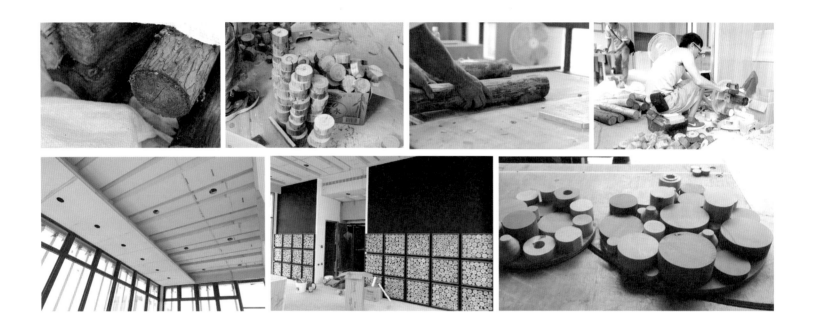

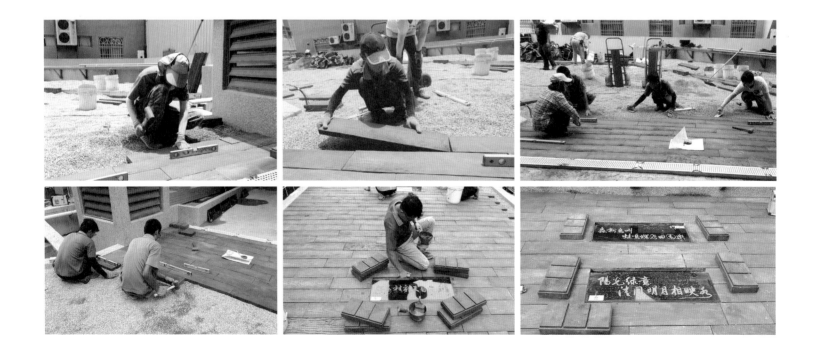

B. 公共藝術設置施工過程

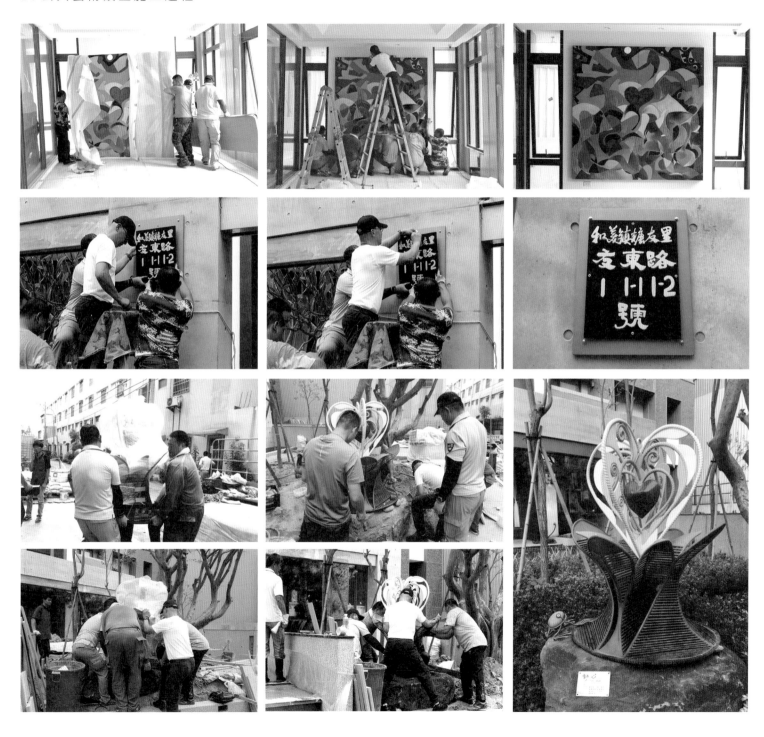

肆　　容拓建築的施工特色

一、公司簡介

建築是一輩子的事，是許多人一生的夢想，如何打造一本本建築藝術，就在一群年輕小夥子上秉持著對營造業的執著與熱誠而成立。有些事情做壞了可以重來，而蓋房子卻是例外；有百年建築可以歌頌，也有很多浪費資源不負責任的建築受到唾棄，而我們著力於建築也關注文化、藝術與創新。

容拓營造成立於民國 88 年 8 月，由陳錫應（陳容）肇始，白手創業，披荊斬棘，至今架構初具。年輕活力有幹勁，是我們公司年輕化的特色，容拓關懷無限、營造生活經典則是我們成立的宗旨。而容拓二字的由來，則由容十方懷抱、拓天地豪情取前二字而得，目前員工約二十餘人。

容拓營造人員雖少，但我們秉持著「專業技術、責任施工」的經營理念，在人力精簡的情況下，充分發揮個人長才，不斷的教育員工，與其達到追求高品質、降低成本的現代建築。

本著「容拓關懷無限，營造生活經典」之經營理念，期待為社會貢獻微薄之安定力量，容拓營造以積極求新求變的態度，期盼達到追求品質，降低成本的現代建築、綠建築、智慧建築及共好建築。

容拓營造實踐永續經營理想，在「營造工程」上追求卓越進步。我們認真地將這個冷硬的名詞導向至一個現代化、人性化及藝術化同時具有專業素質、科學理念及國際觀之結合人文藝術行業，讓業主放心、建築師認同、消費者滿意。

■ 玄關

■ 會客區

■ 辦公室

■ 會客室

■ 展示廊道

■ 會議室

■ 真樂府 - 會客區

■ 真樂府

■ 真樂府 - 大會議室

二、容拓建築施工特色

1. 平面放樣圖

2. 細部大樣圖

3. 磁磚計劃圖

4. 放樣檢討要求細緻度

5. 高程控制計劃圖

6. 建築水電套繪圖

7. 標高器

8. 樓梯鋼網牆

9. 牆模足一天拆模

10. 灌漿自動灑水養護

11. 蜂窩無收縮水泥

12. 工地環保. 綠美化 （圍籬 -CIS)

13. 垃圾分類. 資源回收

14. 粉刷平整細緻度

15. 浴廁. 屋頂滿水試驗 (防水保固二年)

16. 外牆樑帶二次接縫窗框　防水處理

17. 人孔以鋼網牆或 RC 結構

18. 磚牆與 RC 牆相接防裂處理

19. 鋼筋固定器之使用

20. 結構包安全帽顏色管理

21. 建築藝術美感整合 (收尾)

22. 屋頂女兒牆施作溢水孔

23. 屋頂女兒牆頂內斜 1cm

24. 屋頂女兒牆底汎水處理

25. 樓層接縫施作三角壓條

26. 結構灌漿完成後養護

27. 樓版開口鋼筋預留埋設 CD 管

28. 混凝土強度檢測 - 反彈錘

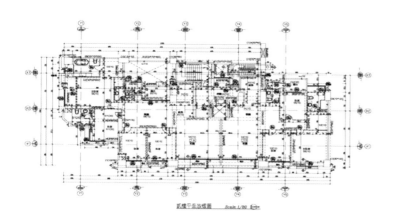

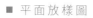

■ 平 面 放 樣 圖

■ 磁 磚 計 劃 圖（浴 廁）

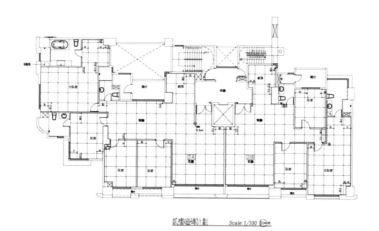

■ 磁 磚 計 劃 圖（室 內）

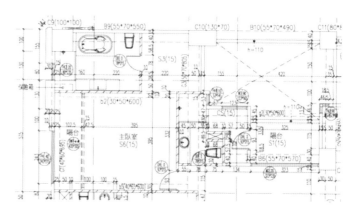

■ 放 樣 檢 討 要 求 細 緻 度 圖

■ 廣告圍籬

■ 簡易臨時廁所

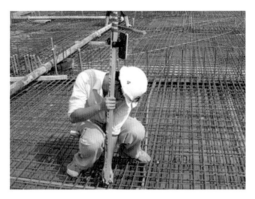

■ 標高器

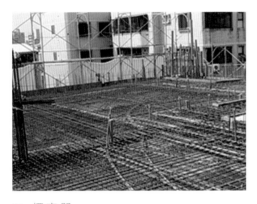

■ 標高器

■ 灌漿自動灑水養護

■ 蜂窩無收縮水泥

■ 蜂窩無收縮水泥

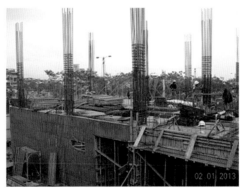

■ 牆模足一天拆模

■ 人孔以鋼網牆或 RC 結構

■ 結構包安全帽顏色管理

■ 垃圾分類、資源回收

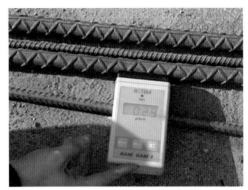
■ 輻射鋼筋檢測

■ 鋼筋固定器之使用

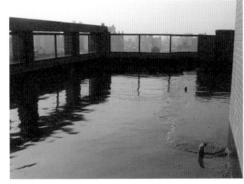
■ 露台試水

■ 外牆樑帶防水處理

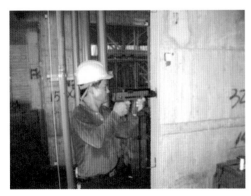
■ 磚牆與 RC 牆相接防裂處理

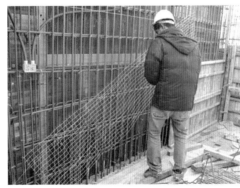

■ 樓梯鋼網牆

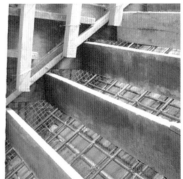
■ 樓梯鋼網牆

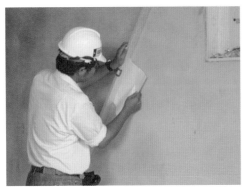

■ 粉刷平整細緻度

■ 屋頂女兒牆施作溢水孔

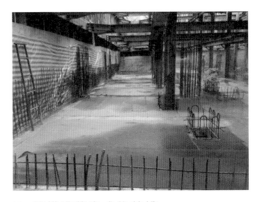

■ 結構灌漿完成後養護

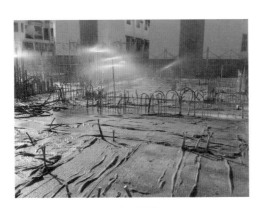

■ 結構灌漿完成後養護

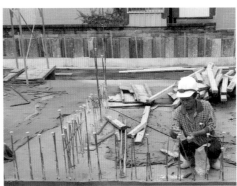

■ 預留筋安裝乾淨保護套

■ 混凝土強度檢測 - 反彈錘

項次	工程名稱	業主	工程概要	完工日期
1	育才幼稚園新建工程	育才幼稚園	地上四樓之集合住宅	
2	埔里守城份峻下水道新建工程	南投農田水利會		
3	正宜興業台中分司新建工程	正宜興業	地上四樓之鋼骨大樓	
4	黃先生 5 樓新建工程	黃先生等 9 人	地下一層地上 5 層 RC 住宅	
5	士林教會新建工程		地上 2 層 RC 住宅	
6	紅香教會新建工程	登將建設機構	地上 2 層 RC 住宅	
7	翠巒教會新建工程	登將建設機構	地上 2 層 RC 住宅	88-93
8	瑞岩教會新建工程	登將建設機構	地上 2 層 RC 住宅	
9	魚池教會新建工程	登將建設機構	地上 2 層 RC 住宅	
10	眉原新建工程	登將建設機構	地上 2 層 RC 住宅	
11	張豐照住宅新建工程	張豐照	地上 4 層 RC 住宅	
12	南投縣私立衛斯理托兒所	衛斯理托兒所	地上 3 層鋼構工程	
13	台中縣大雅廠房新建工程	陳文吉	地上 2 層鋼構工程	
14	南投利百家安親班	蔡淑芬	地上 5 層 RC 住宅	
15	台中大坑日光溫泉會館一期新建工程	郭福一	地下 1 層地上 4 層 1 棟 1 戶 RC 住宅	94 年
16	台中大坑日光溫泉會館二期新建工程	郭福一	地上 3 層 3 棟 1 戶鋼構工程	94 年
17	東山路農產合作社新建工程	賴順仁 議員	1 樓鋼骨	95 年
18	公益路二戶店鋪新建工程	蔡麗珠、施德仁	地上 3 層 2 棟 2 戶 RC 住宅	95 年
19	寶山里球場及相關設施後續改善工程	台中市環境保護局	地上 1 層 1 棟 1 戶	95 年
20	垃圾處理場掩埋場大門管制站新建工程	台中市政府	地上 1 層 1 棟 1 戶 RC 住宅	96 年

項 次	工程名稱	業主	工程概要	完工日期
21	國立台中文華高級中學第一、第二會議室整修工程	國立文華高級中學	會議室整修工程	96 年
22	台中市廣 11 廁所新建工程	台中市政府	地下 1 層 1 棟 1 戶	96 年
23	土木科泥工廠整修工程	國立台中高級農業職業學校	鋼構 1 棟 1 戶	96 年
24	寶旺建設淳建築住宅新建工程	寶旺建設股份有限公司	地下 2 層地上 9 層 1 棟	97 年
25	台中市環境保護局水肥廠水肥投入口新建工程	台中市環境保護局	地上 2 層 3 棟 1 戶	97 年
26	寶山校區一般教學教室新建工程	國立彰化師範大學	地上 5 層 1 棟 1 戶	97 年
27	南屯區大進段住宅新建工程	林惠貞	地上 5 層 1 棟 1 戶	97 年
28	寶旺太和 38 戶透天住宅新建工程	寶旺建設股份有限公司	地上 4 層地下 1 層 3 幢 38 棟 38 戶	98 年
29	生活家建設 - 美の建築 I 期新建工程	生活家建設有限公司	地上 5 層 2 幢 20 棟 20 戶	98 年 10 月
30	家扶發展學園新建工程	財團法人台灣兒童暨家庭扶助基金會	地上 5 層地下 1 層 1 棟 1 戶	99 年 3 月
31	生活工藝館連接工藝資訊館廊道工程	國立臺灣工藝研究發展中心	鋼構廊道工程	99 年 10 月
32	生活家建設 - 美の建築 II 期 -17 戶透天住宅新建工程	生活家建設有限公司	地上 4 層 3 幢 17 棟 17 戶	99 年 11 月
33	水湳經貿園區開發資訊交流站整建工程	臺中市政府	地上 2 層 1 幢 1 棟 1 戶	99 年 11 月
34	上和園 2 戶透天住宅新建工程	聚德建設股份有限公司	地上 3 層 2 幢 2 棟 2 戶	100 年元月
35	惠蓀林場販賣部木屋重 (整) 建工程	國立中興大學	木屋重 (整) 建工程	100 年元月
36	工藝設計館整修及周邊景觀工程	國立臺灣工藝研究發展中心	整修及周邊景觀工程	100 年 3 月
37	心樂府六戶透天住宅新建工程	容拓營造股份有限公司	地上 4 層 3 幢 6 棟 6 戶	100 年 6 月
38	聚德建設接待中心新建工程	聚德建設股份有限公司	地上 1 層 1 幢 1 棟 1 戶	100 年 10 月
39	美の建築 III 期 -4 戶透天住宅新建工程	生活家建設有限公司	地上 4 層 1 幢 4 棟 4 戶	101 年 5 月
40	美の建築 V 期 -4 戶透天住宅新建工程	生活家建設有限公司	地上 4 層 1 幢 4 棟 4 戶	101 年 7 月

項次	工程名稱	業主	工程概要	完工日期
41	六大家透天住宅新建工程	峰權建設有限公司	地上4層2幢6棟6戶	101年8月
42	脊新家園新建工程	社團法人彰化縣脊髓損傷重建協會	地上1層1棟1戶	101年10月
43	建和園四戶透店新建工程	聚德建設股份有限公司	地上4層1幢4棟4戶	102年4月
44	行樂府三戶透天住宅新建工程	容拓營造股份有限公司	地上5層2棟3戶	102年5月
45	臺中女子高級中學綠苑生活館新建工程	台中女子高級中學	地下1層地上5層1幢	103年1月
46	臺中市政府警察局第三分局立德派出所暨交通分隊辦公廳舍	立德派出所	地下1層地上4層1幢	103年3月
47	原生六雋六戶電梯別墅新建工程	原生建設股份有限公司	地上5層6棟6戶	103年5月
48	景泰然四戶電梯別墅新建工程	海灣國際開發	地下1層地上5層4棟4戶	104年7月
49	八大景八戶電梯別墅新建工程	海灣國際開發	地下1層地上5層8棟8戶	104年10月
50	生活家建設 - 美の建築 VI 期	生活家建設有限公司	地上4層8棟8戶	105年2月
51	透與璞八戶電梯別墅新建工程	鼎義開發建設有限公司	地下1層地上5層8棟8戶	105年6月
52	緩慢文旅新建工程	奔馳資產管理有限公司	地下3層地上9層	107年10月
53	詠心新建工程	頂真建設有限公司	地下2層地上13層	107年10月
54	林國昇新建工程	林國昇	地下3層地上12層	107年10月
55	臻心新建工程	頂真建設有限公司	地下2層地上9層	在建工程
56	賴登清新建工程	賴登清	地上4層	在建工程
57	黃醫師.劉醫師新建工程	黃醫師.劉醫師	地上2層	在建工程
58	周裕國新建工程	周裕國	地上4層	在建工程
59	賴兆輝新建工程	賴兆輝	地下1樓地上4層	在建工程

陸 ｜作品集 WORKS

緩 慢 行 旅

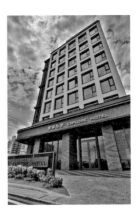

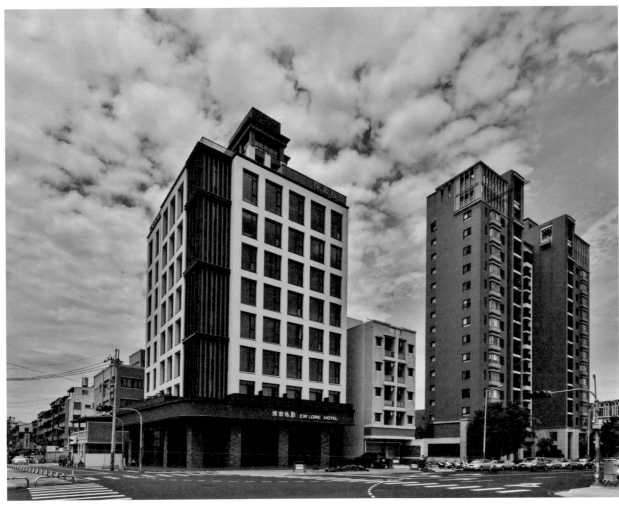

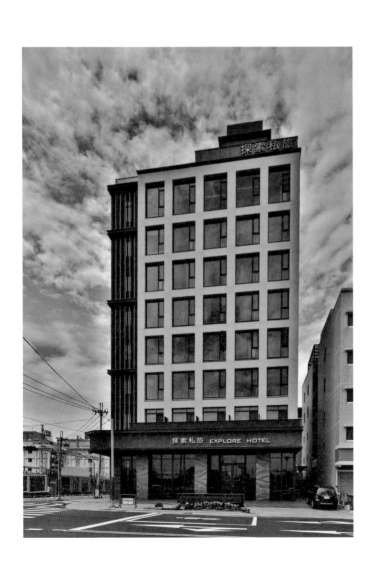
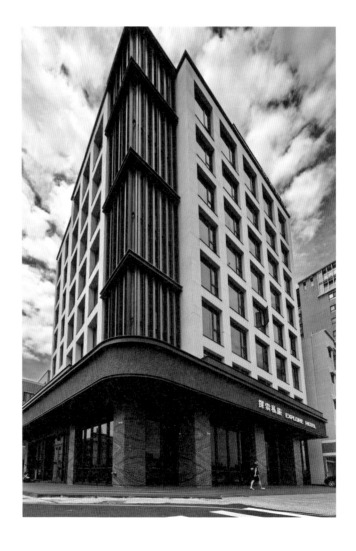

陸 ｜作品集 WORKS

日 光 溫 泉 會 館

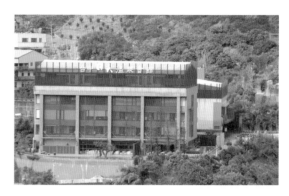

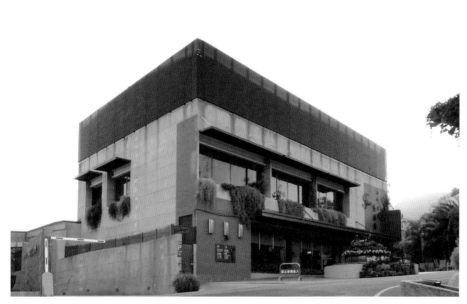

彰 化 師 大 一 般 教 建 教 室

寶 旺 建 設 淳 建 築 九 樓 住 宅 新 建 工 程

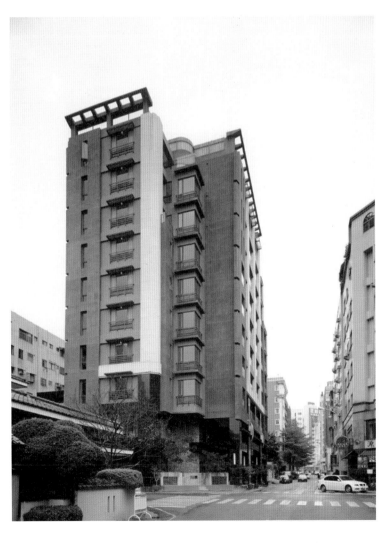

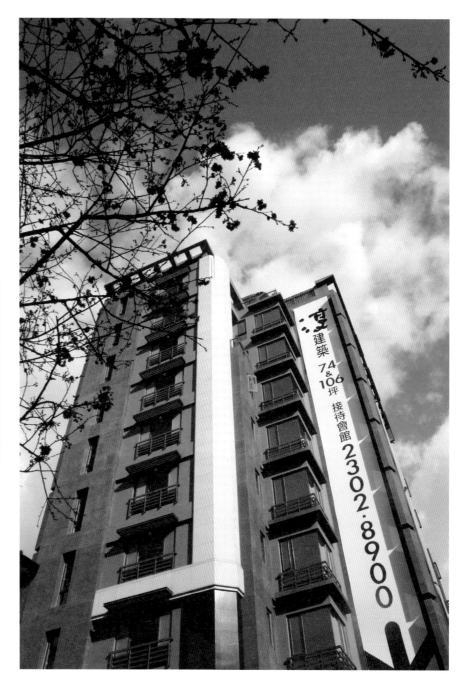

家 扶 發 展 學 園

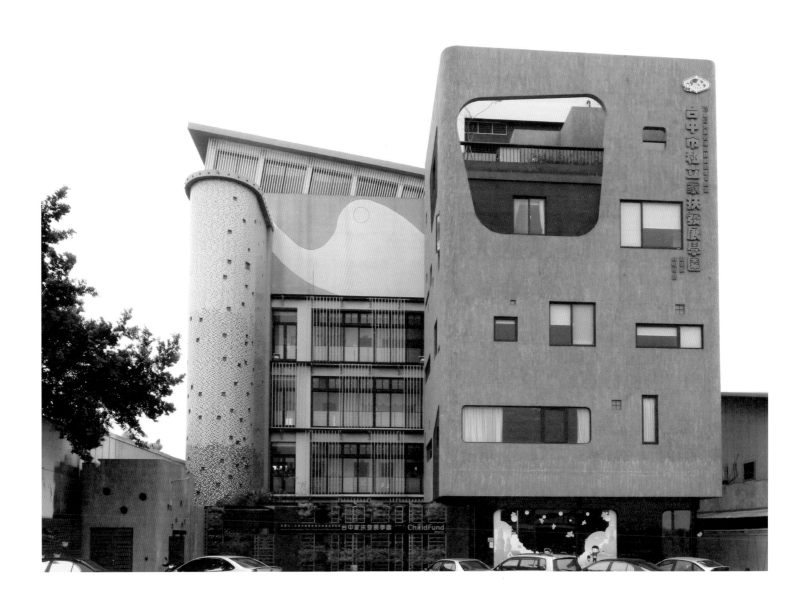

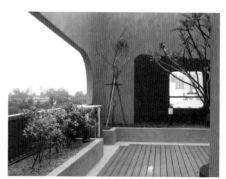

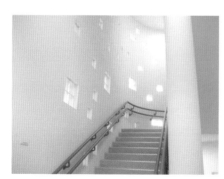
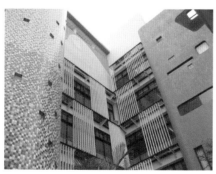
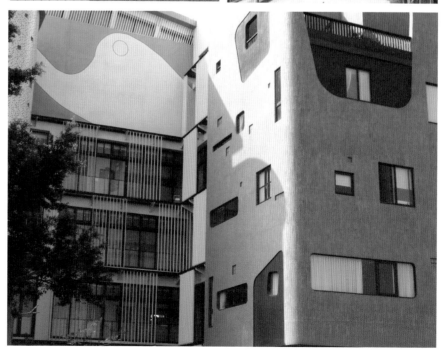

生 活 家 建 設 美 の 建 築 I - VI 期

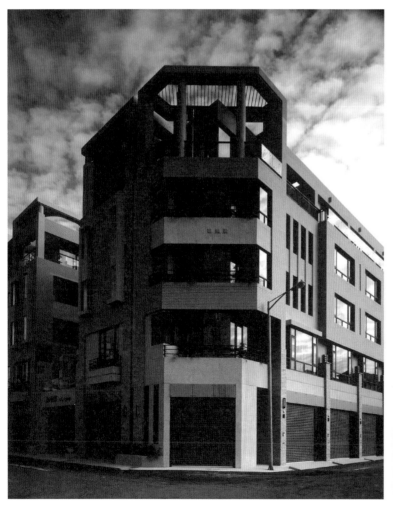

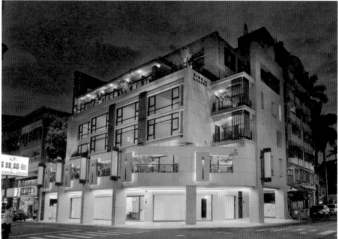

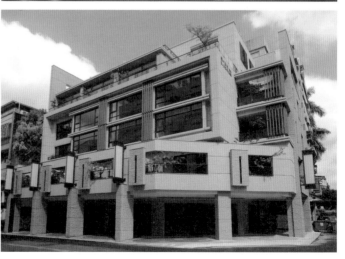

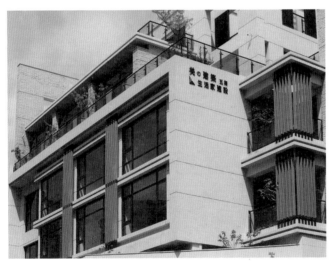
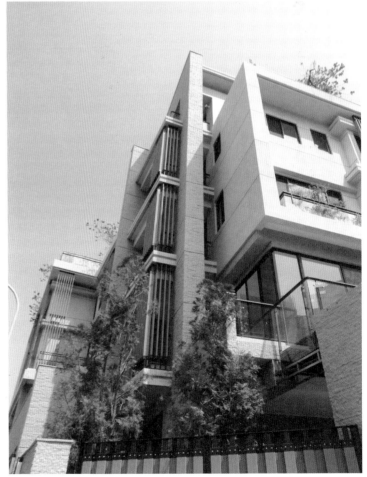

■ 水 淯 經 貿 園 區 開 發 資 訊 交 流 站

2011 獲獎紀錄
Architecture Merit Award
The American Institute of Architects New York Chapter
2011 Design Awards

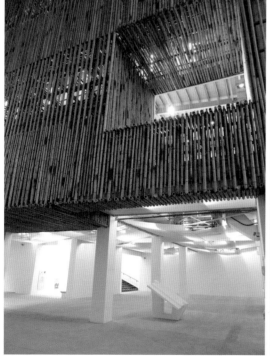

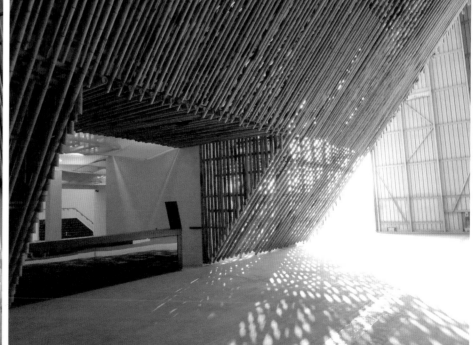

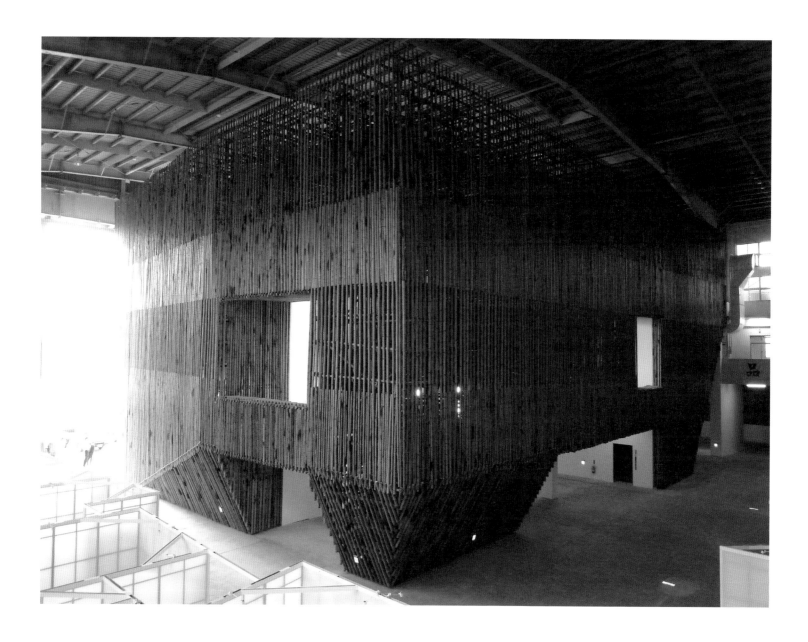

聚 德 建 設　　上 和 園 2 戶 透 天 住 宅

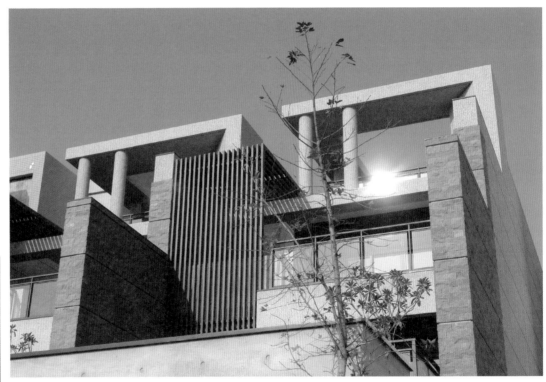

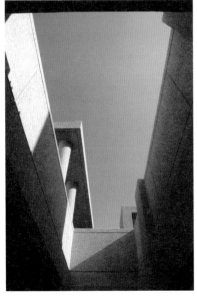

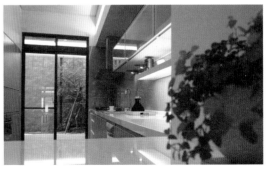

工 藝 設 計 館 整 修 及 周 邊 景 觀 工 程

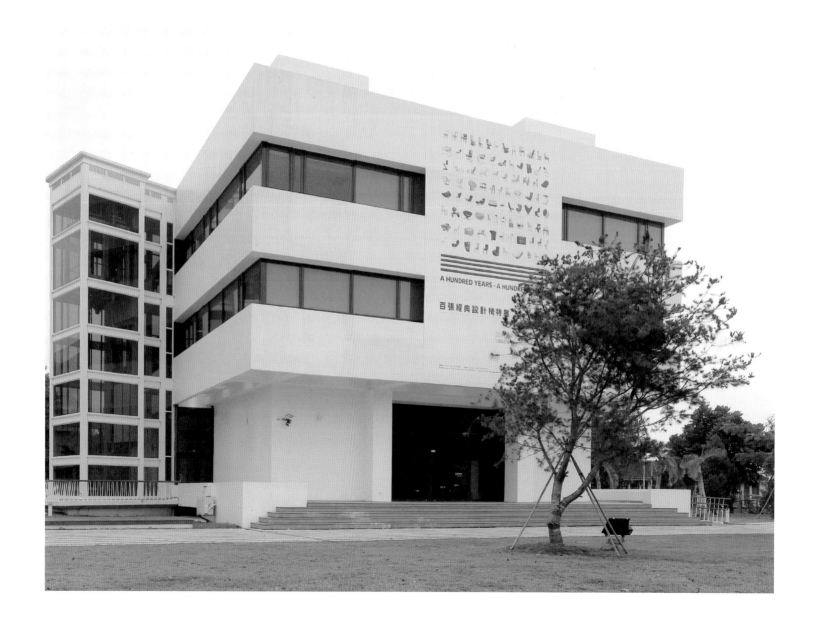

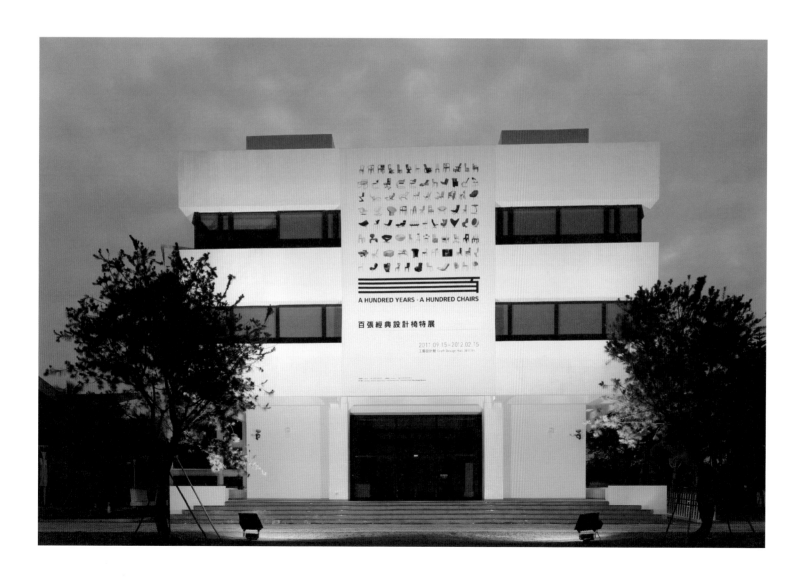

容 拓 建 築　心 樂 府

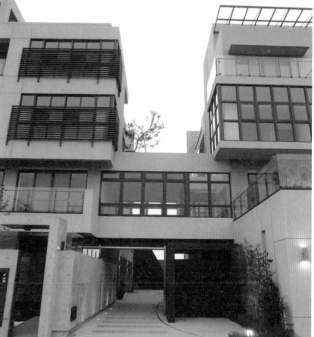

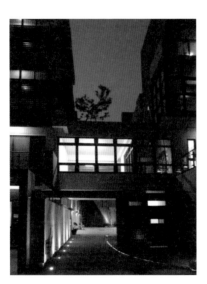

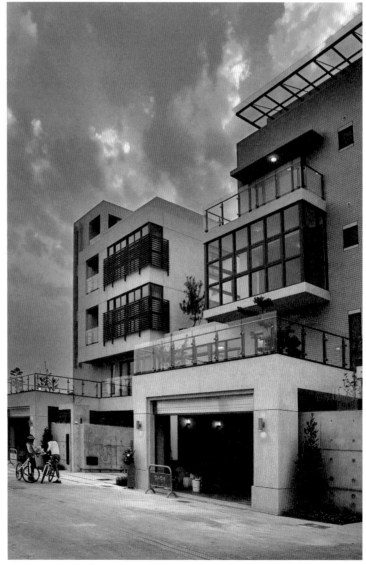

峰 權 建 設 六 大 家

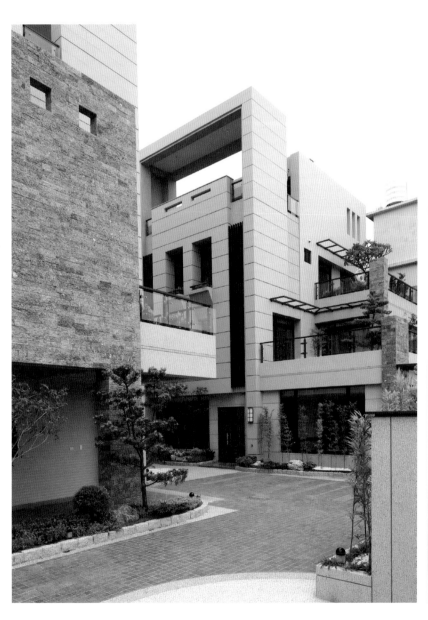

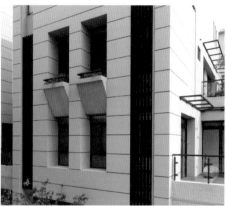

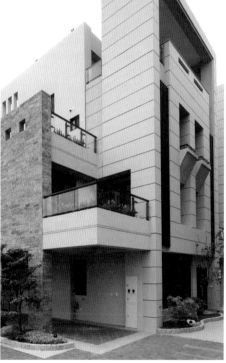

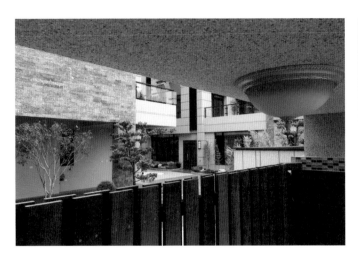

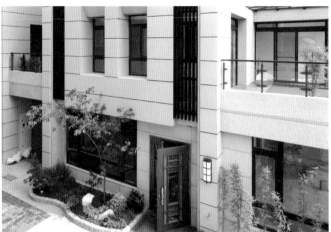

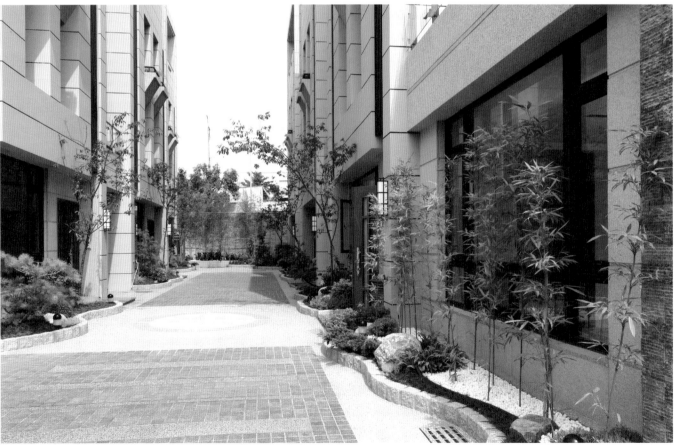

聚 德 建 設 建 和 園

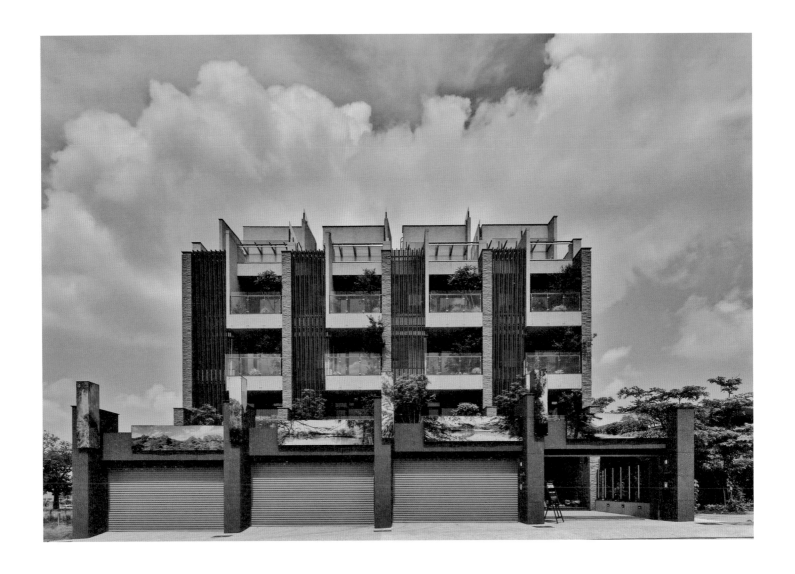

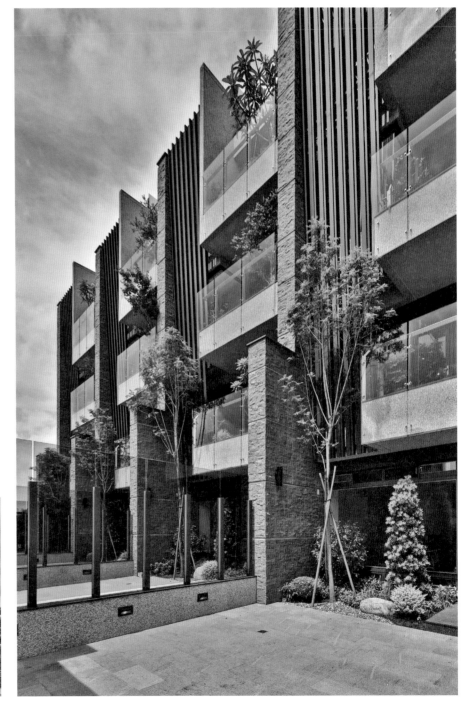

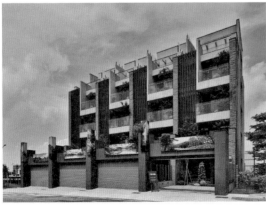

容 拓 建 築 行 樂 府

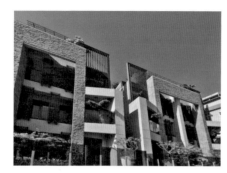

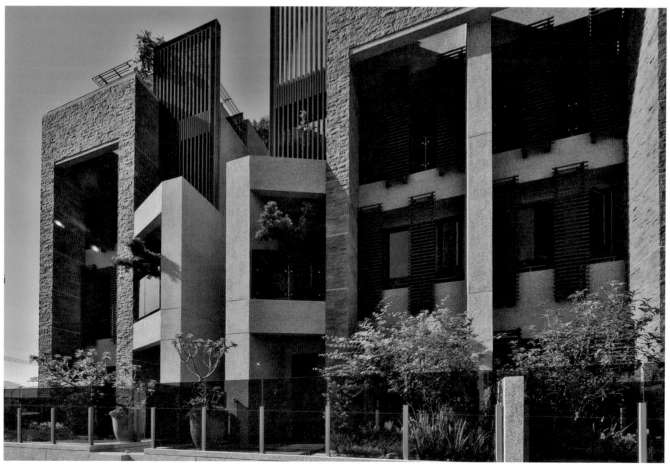

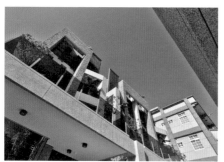
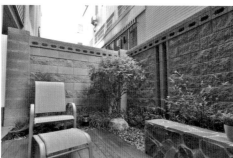
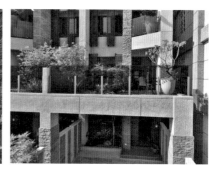
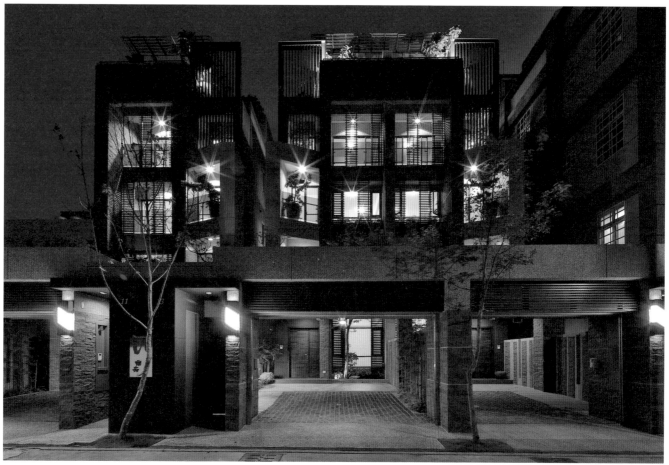

海 灣 建 設 景 泰 然

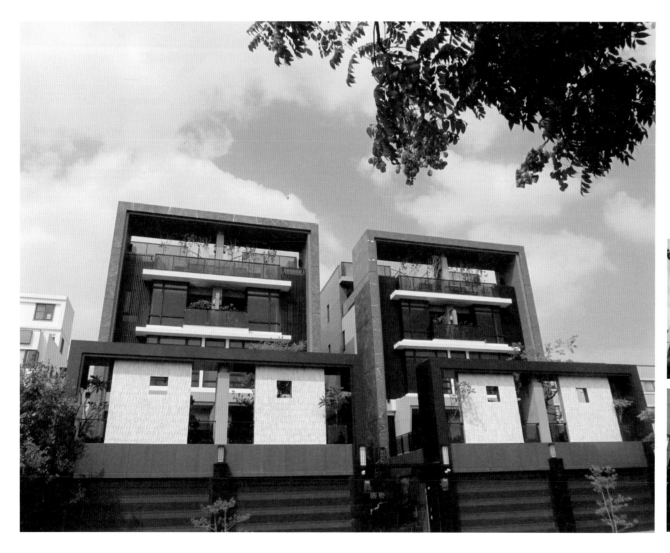

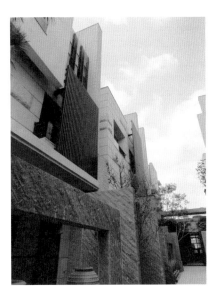

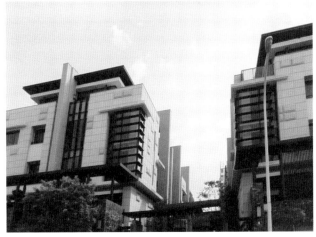

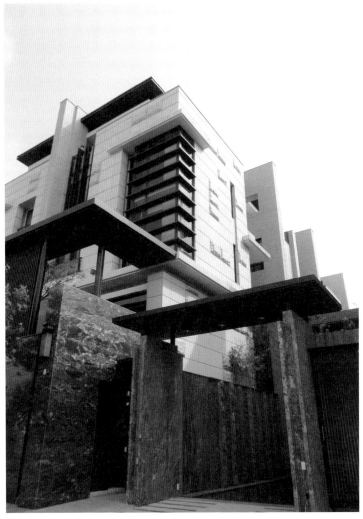

鼎 義 建 設　透 與 璞

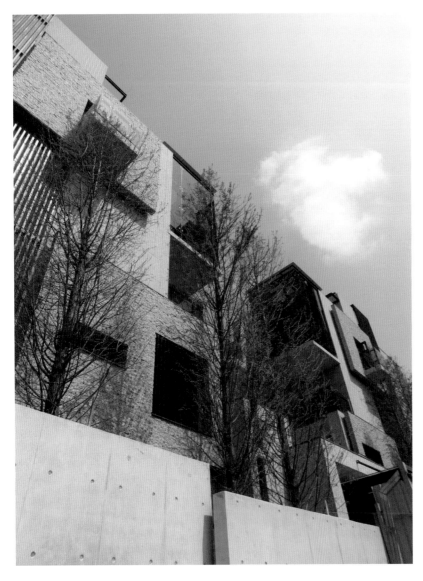

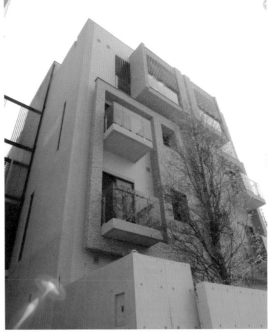

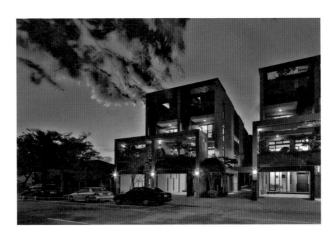

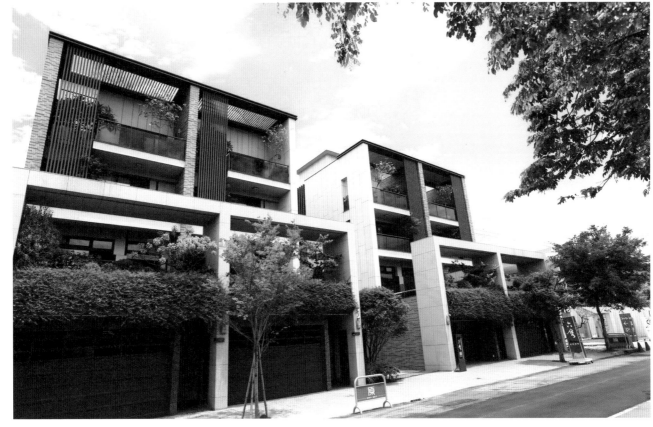

柒 │ 安心報告

■ 鋼筋拉拔

■ 鋼筋金相試驗

■ 鋼筋無輻射

■ 混泥土試驗

預拌混凝土品質保證書

切結本公司(工廠)所提供之預拌混凝土品質符合契約所訂規格及國家規範，並在左列範圍之內，立書人願負法律上之完全責任，為恐口說無憑，謹切結保證。

一、工程名稱： 詠心　　　　新建工程

二、工程地址：

三、施工(澆置)範圍： 2FL

四、數量：　　　　M³

五、規格： 280　kg/cm²

六、施工(澆置)時間： 105. 12. 30

立書人之公司(工廠) 名稱　廣達混凝土股份有限公司
公司(工廠)　　地址　台中市南屯區工業二十路二十號
經濟部　　工廠登記字號　99-669199-00
負　責　人　董事長　羅○○
身　分　證　字　號　L102242417
地　　　　　址　台中市北屯區熱河路三段十八巷九號

□華民國　壹佰零五　年　十二　月　三十　日

建築物新拌混凝土氯離子含量檢測報告單

工地(建物)　名稱　　詠心　　　　　新建工程
座落地點：
檢測時間：　105　年　12　月　30　日　時
建物開工日期：　　年　　月　　日
混凝土澆置位置： 2FL
混凝土供應者：　廣達混凝土股份有限公司　運輸車號：
檢測儀器名稱型號　CL-1B　　　　序號：　297010040
檢測取樣方式：□混凝土澆置作業開始前
　　　　　□本批混凝土共　　M³，檢測　4　試樣個數
試驗結構　每立方(M³) 混凝土所含氯離子重量 (kg)〔kg/M³〕

試樣編號 檢測次數	第 1 次	第 2 次	第 3 次	平均
1	0.010	0.012	0.009	0.010
2	0.007	0.007	0.008	0.007
3	0.015	0.011	0.008	0.012
4	0.008	0.006	0.005	0.006

1. 本檢測方式係依據 CNS 13465 辦理
2. 依 CNS 3090 規定，新拌混凝土中最大水溶性氯離子含量 (依水溶法) 預力混凝土構件為 0.15 kg/ M³，鋼筋混凝土為 0.15 kg/ M³
※本人證明上述檢測之混凝土係使用於上述工地，其檢測結果如上表無誤。

檢測者(簽章)　　　　　　專業訓練證書字號　(84)000755 號

工程相關資料/姓名	證書字號或 國民身分證號 編號 (工廠登記證字號)	統一編號	地址	電話
會同檢測人員				
混凝土供應者	99-669199-00	22673986	台中市工業部 20路20號	(04)23596951

※ 本表所稱檢測人員係經內政部同意辦理新拌混凝土氯離子含量檢測訓練單位訓練合格之檢測員。
※ 本表所稱會同檢測人員指下列人員之一：
　(一) 建築師派駐工地監造人員或其指派所屬從業人員。
　(二) 營造業專任工程人員。
　(三) 營造業工地主任。
　(四) 土木包工業負責人。
　(五) 承造人派駐工地並經內政部同意辦理新拌混凝土氯離子含量檢測訓練單位訓練合格之人員，且該人員不得同時為檢測人員。

廣達混凝土股份有限公司

新拌混凝土氯離子含量試驗檢測記錄

工程名稱： 詠心
檢測日期：　105　年　12　月　30　日
濃度位置： 2FL
設計強度： 280　〔kgf/cm²〕　數量：　　M³

風雨試驗報告書

容拓營造股份有限公司
詠心新建集合住宅

大同鋁業股份有限公司
TA TUNG ALUMINUM CO.,LTD

總管理處：嘉義縣民雄工業區新生街 12 號
電　話：(05)213-3099 (代表號) 傳真：(05)221-0133
電子信箱：ttaltddms32.hinet.net

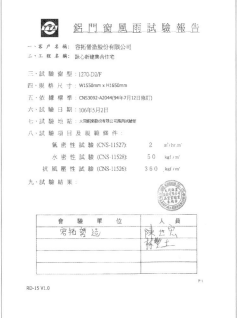

鋁門窗風雨試驗報告

一、客戶名稱： 容拓營造股份有限公司
二、工程名稱： 詠心新建集合住宅

三、試驗窗型： 1270-D2/F
四、規格尺寸： W1550mm x H1650mm
五、依據標準： CNS3092-A2044(94年7月12日修訂)
六、試驗日期： 106年5月2日
七、試驗地點： 大同鋁業股份有限公司風雨試驗室
八、試驗項目及規範條件：

氣密性試驗 (CNS-11527)：　2　m³/hr.m²
水密性試驗 (CNS-11528)：　50　kgf/m²
抗風壓性試驗 (CNS-11526)：　360　kgf/m²

九、試驗結果：

會驗單位	人員
容拓營造	陳○○ 林○○

RD-15 V1.0

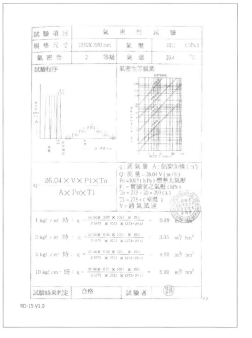

試驗項目	氣密性試驗		
規格尺寸	1550X1650 mm	氣壓	1011 (hPa)
氣密性	2 等級	氣溫	29.4 ℃

試驗程序：　　　氣密性等級圖

$$26.04 \times V \times P1 \times To \over A \times Po \times T1$$

q：試驗量 A：鋁窗測橫 (㎡)
Q：流量 = 26.04 V (m³/h)
Po=1011 (hPa) 標準大氣壓
P = 實驗室之氣壓 (hPa)
To = 273 + 20 = 293 (k)
T1 = 273 + (室溫)
V = 過氣風速

1 kgf/m² 時：	q =	= 0.89 m³/hm²
3 kgf/m² 時：	q =	= 3.35 m³/hm²
5 kgf/m² 時：	q =	= 4.82 m³/hm²
10 kgf/m² 時：	q =	= 6.99 m³/hm²

試驗結果判定	合格	試驗者	

RD-15 V1.0

■ 防火證明相關資料

NO.C000180320

出廠證明

茲證明

起造人：合眾建築經理股份有限公司 負責人：顏文澤

工程地號：彰化縣和美鎮糖友段 1045 地號共 1 筆土地

建照號碼：(104)府建營(建)字第 0242353 號

承攬廠商：客拓營造股份有限公司

施工廠商：久慶金屬興業有限公司

產品名稱：防火百葉窗(防火閘門)　　（鍍鋅鋼背）

　　　　　　　　　　　　　　　　（含熱熔絲）

　　　　　　　　　　　　　　　　（防火時效1.5小時）

　　　　　　　　　　　　　　　　（附不鏽鋼網）

規格數量： 65 cm × 55 cm 6 樘

確實向本公司購買上列產品

廠商名稱：東興有限公司

公司地址：高雄市三民區灣興街16號

公司電話：07-3859308

中華民國 107 年 01 月 22 日

惠普股份有限公司
WELLPOOL CO. LTD.
台北市大同區鄭州路139號5樓 Tel:02-25533099；Fax:02-25579926

出廠證明書 文件編號：107111806

茲依據華星建材有限公司所提申請
證明下列工程使用惠普股份有限公司所生產之國消矽酸鈣板

施工單位：三合順室內景觀有限公司

工程名稱：頂真建設有限公司

工程地址：彰化縣和美鎮糖友段 1045 地號共 1 筆土地

產品規格：6mmX3 X6

產品數量：250 片

施工日期：107 年 03 月

備註：
1. 本證明書須經塗改或加註無效。
2. 僅對本公司生產之產品負保證之責，其他產品不在保證範圍。
3. 本證明書含附件共計 4 頁。

附件：
1. 經濟部標準檢驗局商品驗證登錄書，證書號碼 CI315068290093 號 00 符合耐燃一級。
2. 綠建材標章證書。
3. 環保標章使用證書。

惠普股份有限公司

中華民國 1 0 9 日

國產實業集團

盛倡興業股份有限公司
Sheeng Chaang Development Corporation

出廠證明書編號：06A231

106 年 05 月 15 日 **出廠證明書** Certificate of original

工程名稱：合眾建築經理股份有限公司　負責人：顏文澤

工程地點：彰化縣和美鎮糖友段1045地號共1單土地

建照號碼：(104)府建管(建)字第0242353號

承覽廠商：客拓營造股份有限公司　施工廠商：久慶金屬興業有限公司

工程項目：鋼製f(60A)單扇雙面平板橫拉門(附推開門暨檢修門)

以下建築用防火門碼油本公司生產品質

規格 (mm)	樘數	證書號碼	認證號碼
1900*2320	1st	CI735460150900號00	R73015-090-0-f(60A)-TABC

*本證明書標稱之綠建符發錄所示商品標籤號碼，塗與所列之驗證登錄證書號碼，門扇張貼之樣籤號碼相符。

■ 防火證明相關資料

5.

容 拓 雅 集
三 位 一 體 &
幸 福 工 程

LONGTOP
ART

壹 ｜ 公共藝術與公設

文化的傳承與運用，
在於深入了解在地文化後，
將藝術涵養注入，以創新的手法再現，
融入生活，開啟新的故事與心情。

· 彰化縣和美鎮在地文化意象：甘蔗、稻米、小動物意象植入
· 建築業設計語彙與基地挖出的材料進行運用：鋼筋、檜木、鵝卵石的創作運用

1 ｜ 詠 心 一 樓 大 門

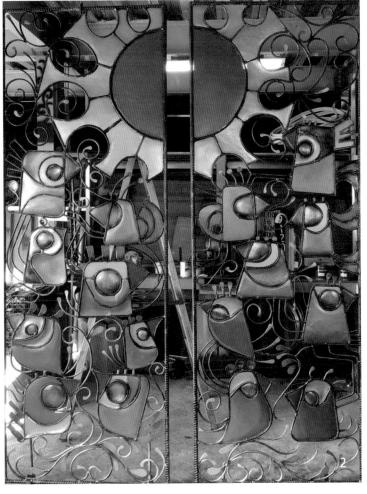

1.2. 純手工鍛打鳥兒歌詠歡唱的意象置入大門，德國製顏料將繽紛的色彩呈現歡樂明亮卻不刺眼。耗日費時的製作工序，須將顏料一層層地疊加上去，考驗的不只是耐心，更是堅持的用心。

3.藝術家手繪草圖。4.將甘蔗意象轉化為大門手把。
5.和美在地隨處可見的小鳥。6.手工素色緞焊的門，
滿滿的是職人心力的注入。

 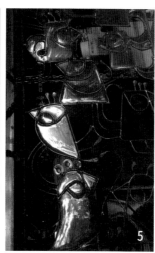 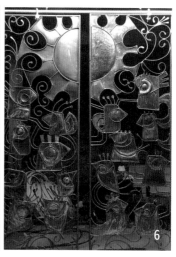

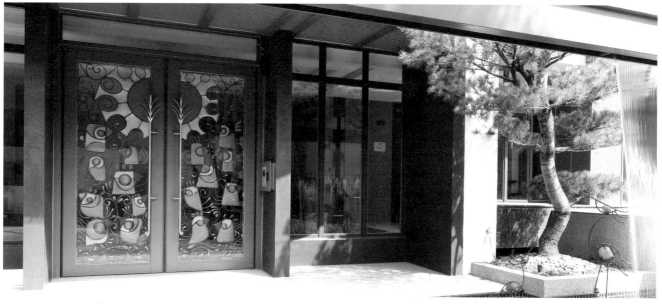

2 │ 詠 心 頂 樓 大 門

花若盛開，蝴蝶自來。

藝術不是單獨存在的物件，
是可以融入生活中，
讓人或行走移動、
或低頭凝神時，
剎時觸動出靈光的火花。

它靜候著你與它的對話。

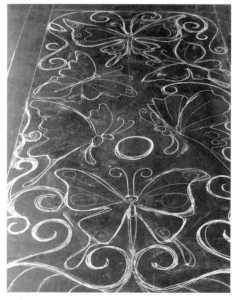

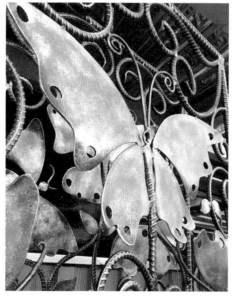

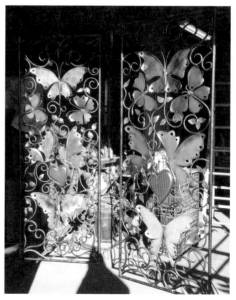

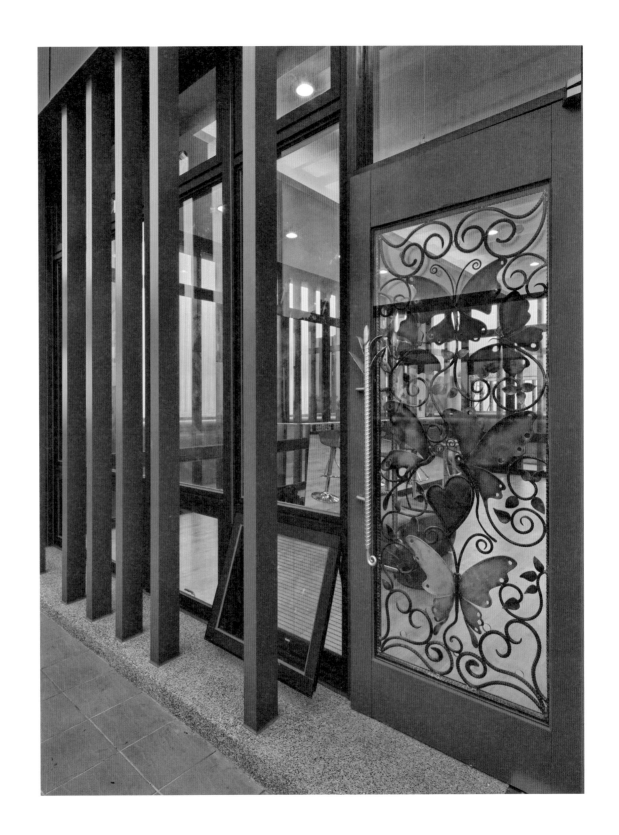

3 │ 鳥雕塑

以基地施工過程中挖出的石頭，
以及建築業最基礎的建材 - 鋼筋為元素來創作。

全家福的白鷺，靜立池畔旁，
迎接每天歸心似箭的家人。

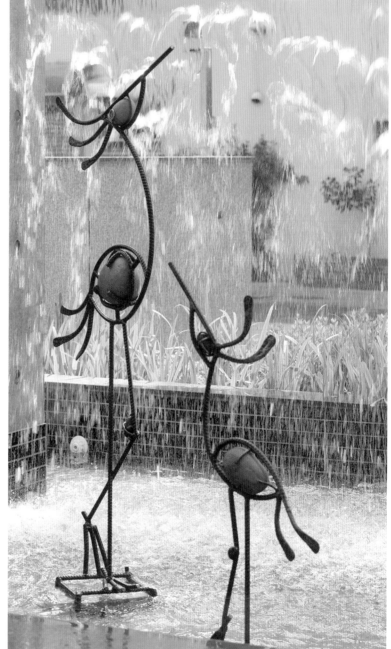

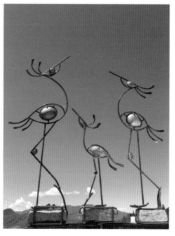

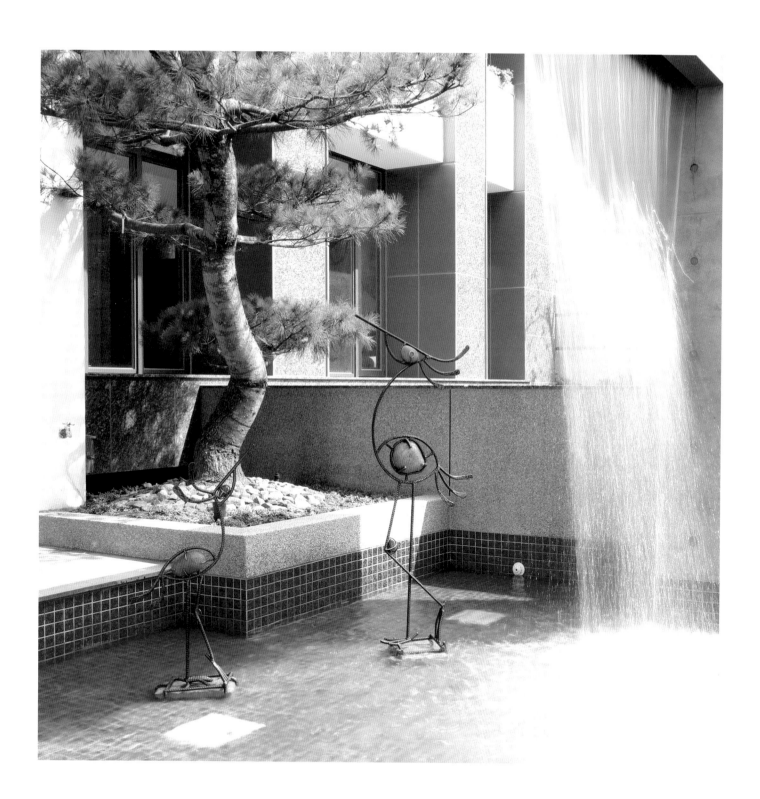

4　｜　迎 賓 雕 塑

萬法唯心造，不忘初心，守心勿妄。

這是容拓建築的幸福價值工程，
用來勉勵自己，也力行這樣的價值工程，
實踐心安 - 最幸福的溫度的可能。

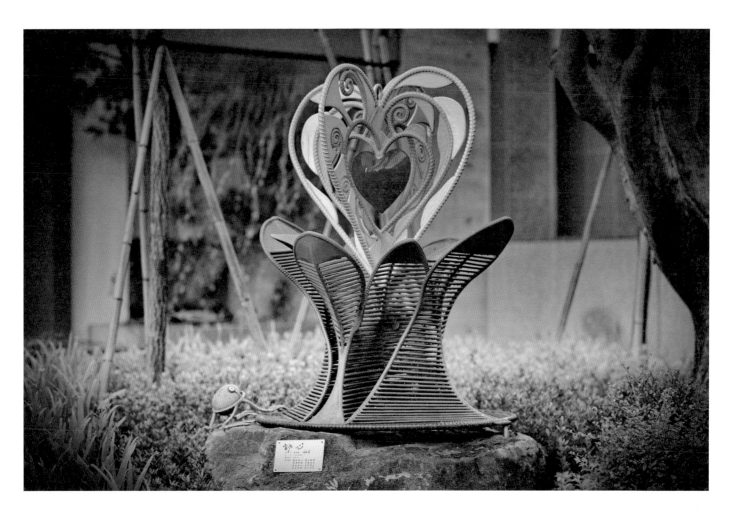

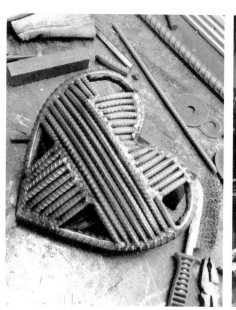
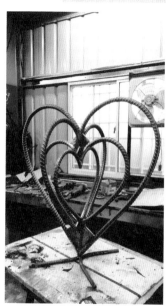
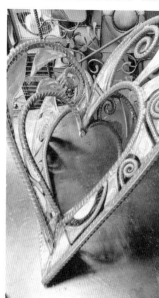
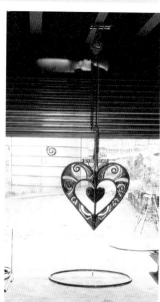

5 | 詠 心 之 道

與真理不期而遇。

日本京都有哲學之道，
容拓在此打造詠心之道。

踩踏著哲思之句，
長期盤旋腦中的困惑，
或許會在某時某刻裡，
與真理不期而遇，
心心相應。

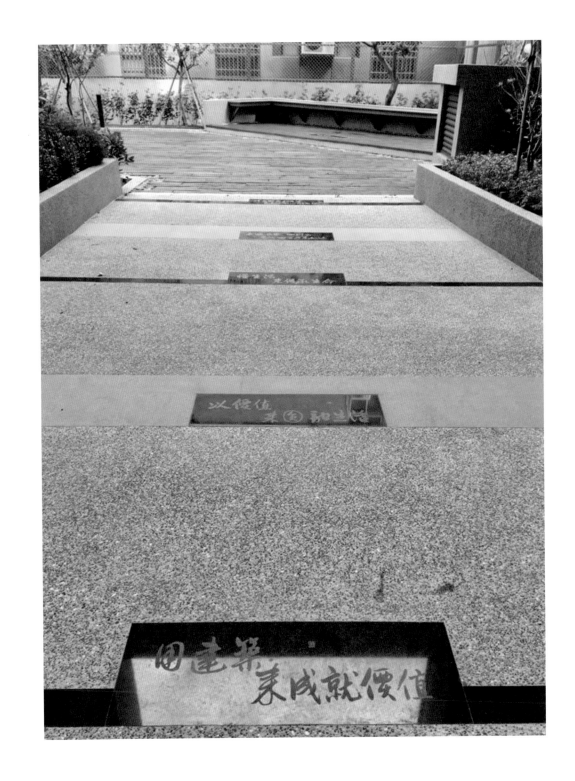

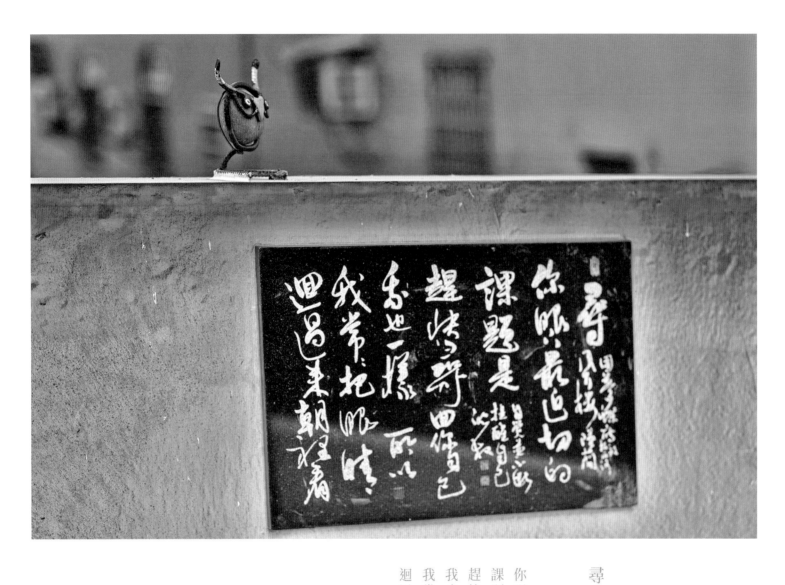

尋　周夢蝶詩

你眼下最迫切的
課題是
趕快尋回你自己
我也一樣　所以
我常常把眼睛
迴過來朝裡看

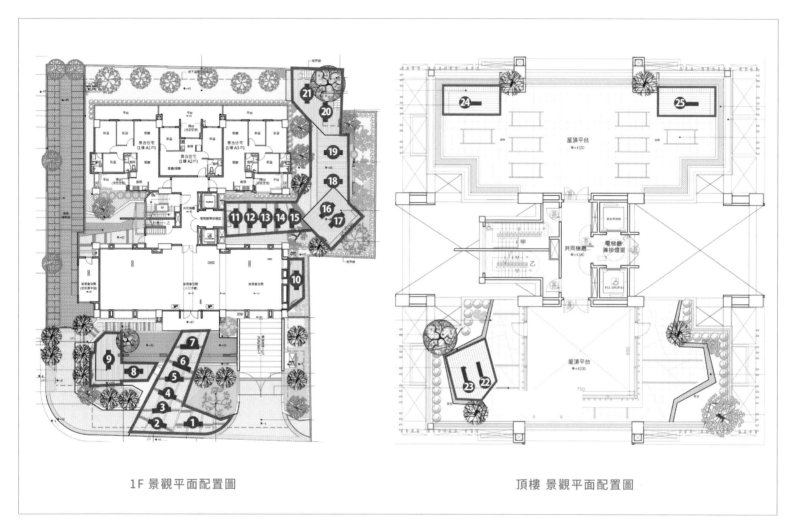

1F 景觀平面配置圖　　　　　　　頂樓 景觀平面配置圖

容拓長期致力於推動幸福工程，
不只是蓋房子，更是將心安最幸福的溫度，
以各種形式融入生活。
特請書法名家寫下生命淬鍊的文字。
刻劃在大理石上，增添庭園景觀的風采。

④ 所有的遇見 都是為了 成就更美好的自己

⑤ 找到自己 是 幸福的方程式

⑥ 幸福是靈魂的香味

⑦ 平凡裡 有著不平凡

⑧ 家是心靈最深的依戀

⑨ 靜是一個人最深的歷練

⑩ 懂自己 才能好好生活

⑪ 因建築 來成就價值

⑫ 以價值 來圓融生活

⑬ 懂生活 來傳承生命

⑭ 汗水歡樂和希望 富是敞開心門之地

⑮ 陽光綠意 清風明月相映和

⑯ 蟲嘶鳥叫 蛙鳴蝶舞田園樂

⑰ 你的精彩天自安排

⑱ 花香盛開 蝴蝶自來

⑲ 贈人玫瑰 手留餘香

⑳ 利他 是生命的至高意義

㉑ 知足的當下 幸福洋溢

㉒ 懂得感恩 是 幸福的指引

㉓ 寵辱不驚心善冰清

㉔ 洗定滌寫 是一輩子的修煉

6 ｜ 地 下 室 車 道　牆 面 藝 術

一般停車場總給人冰冷無生氣的感覺，白色的壁面更讓人對於置身幾樓無所適從。

我們與專業攝影師合作，在看過數萬張照片後選出合適的意象，以和美的在地元素 - 稻米之圖像，以及海天一色寬闊昂揚的大景，讓車輛駛出時心曠神怡，回家時有迎面而來放鬆身心的安適。

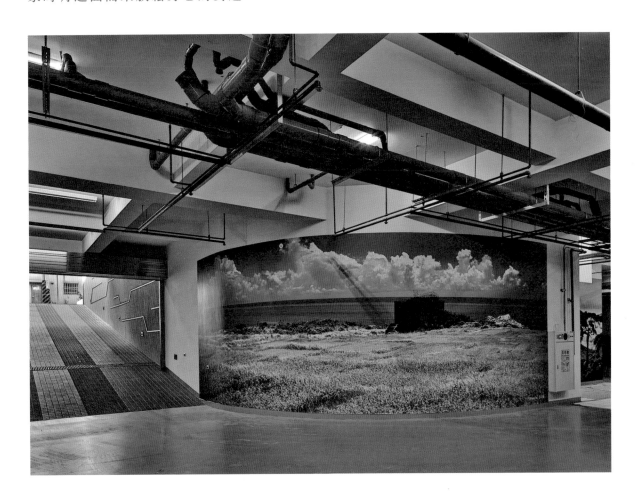

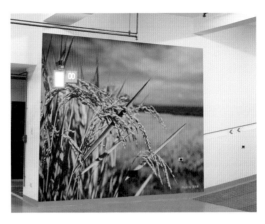

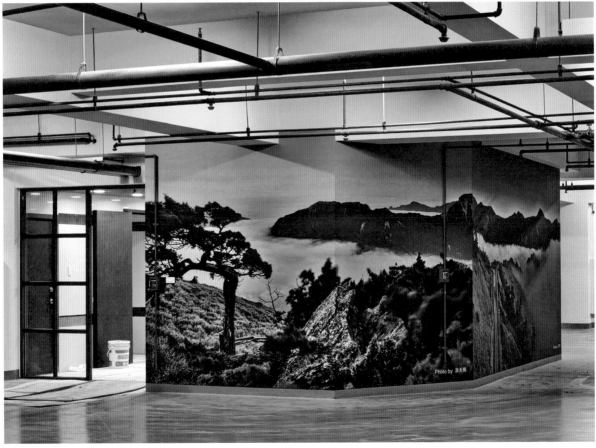

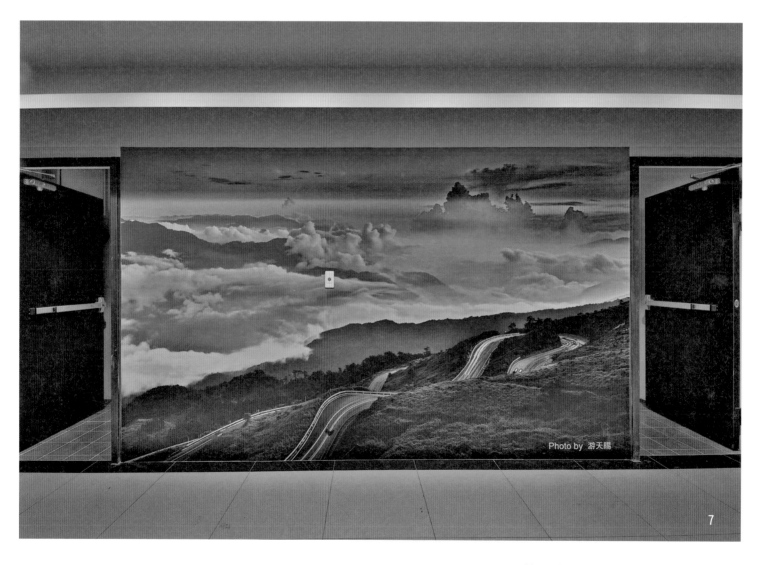

Photo by 游天賜

7. 於天地悉如浮雲；在蒼穹只是笑談。

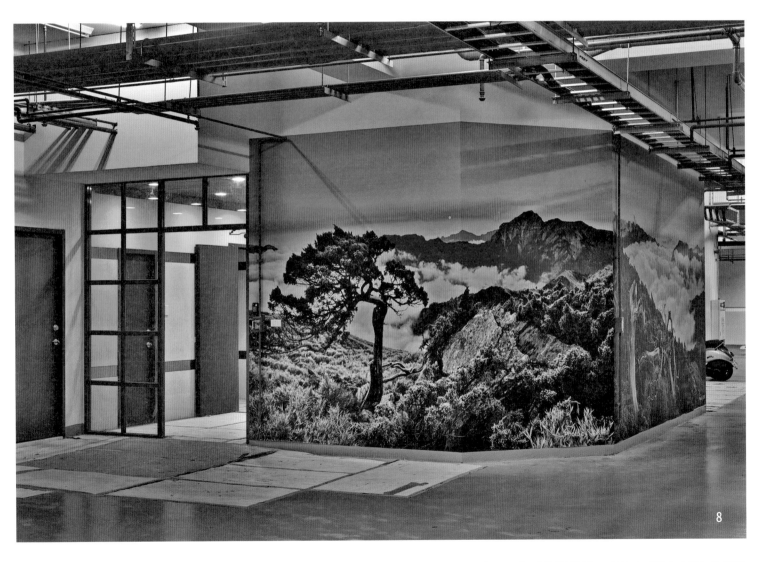

8

8. 引壺觴以自酌，眄庭柯以怡顏。云無心以出岫，鳥倦飛而知還。景翳翳以將入，撫孤松而盤桓。　節錄自《歸去來辭》陶淵明

7 │ 公 共 藝 術　小 動 物 雕 塑

以鋼筋與石頭創作。
童時鄉間逸趣的回憶在這裡發生。

在詠心的每個藝術不是要高調地獨自吟唱，
每一個創作都是從心出發，
它被放置的位置也都精心地安排。

它隨時等候著你的探索與回應，
故事因而展開……

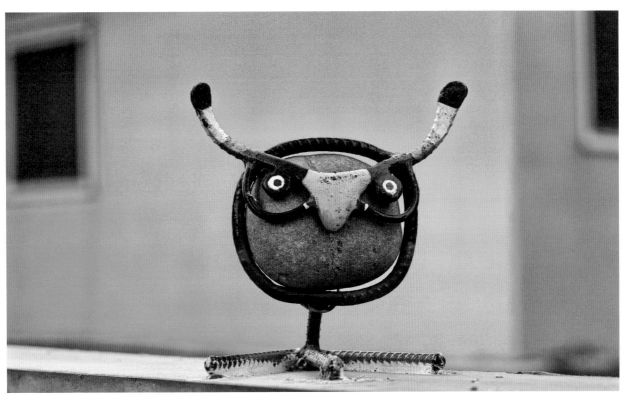

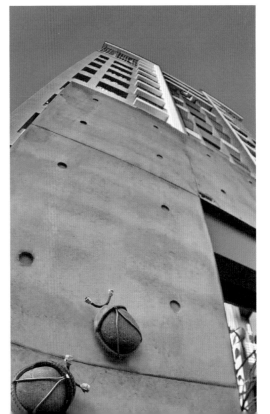

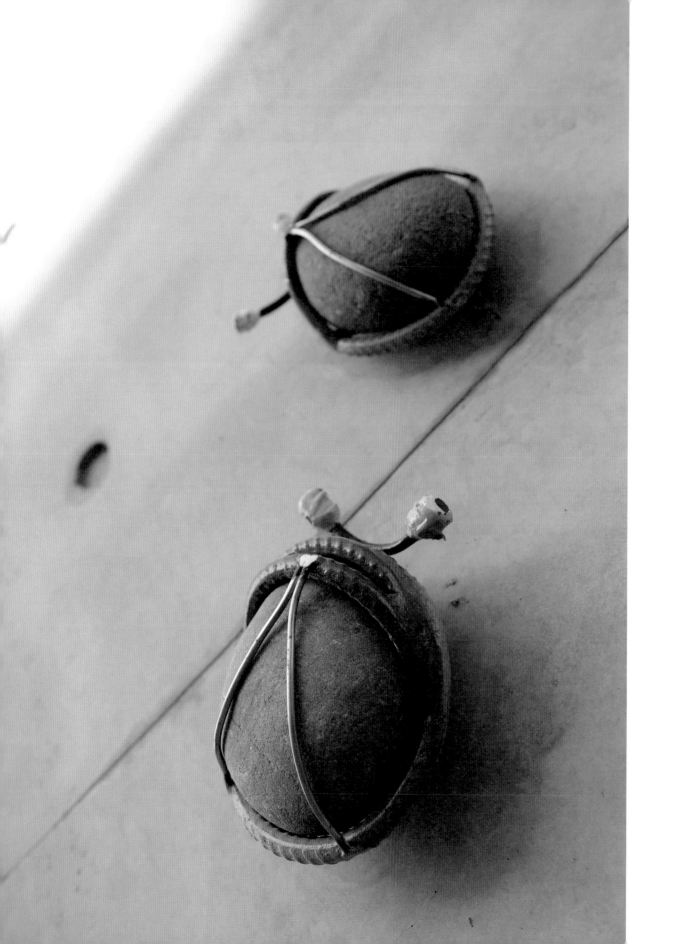

8 │ 迎賓牌區

用心會
詠贊詩
誠為美
和為貴
唯心造
萬法

以手工工藝鍛打的門牌。
沒有特別打光，
但日與夜裡，
靜靜地閃耀著。

它自帶光芒。

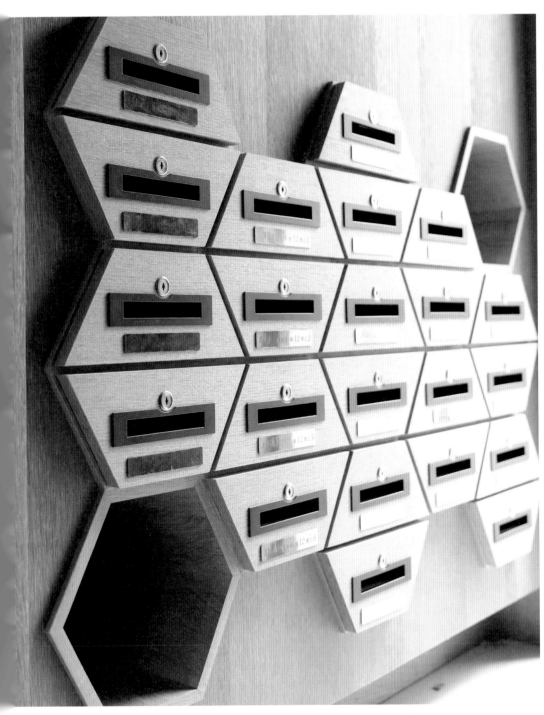

10 │ 大 樓 信 箱

蜂窩的六角形，
是大自然裡最簡單又
穩固的結構。

我們讓對住宅的安穩，
對家的安心的祝福，
隨處可見。

用善念守護詠心。

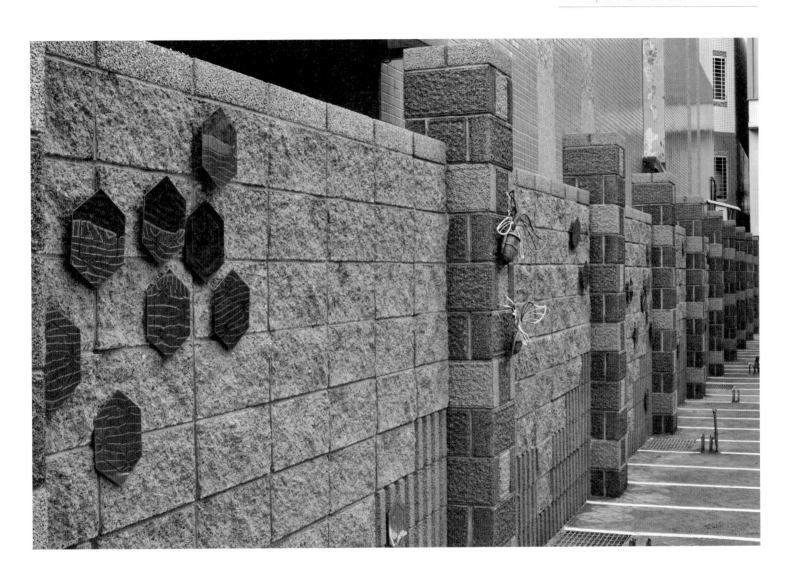

12 │ 各樓層 書法、攝影及畫作

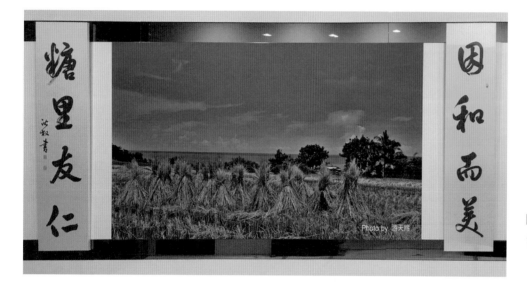

因和而美　糖里友仁│書法
沈　放│120x45cm│2018

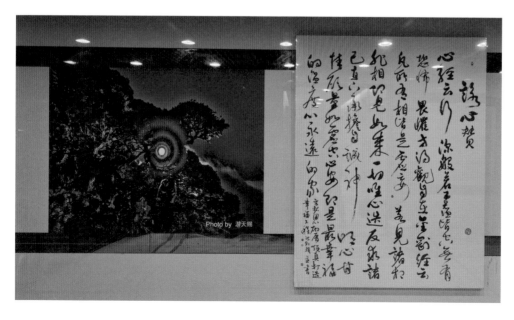

詠 心 贊│書法
沈　放│160x100cm│2018

詠心印象 ｜ 壓克力
沈不放 ｜ 90x116cm ｜ 2018

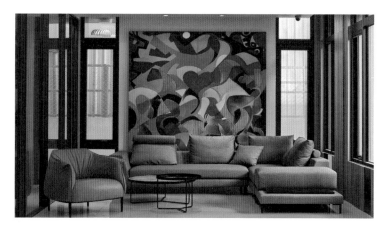

詠　心 ｜ 壓克力
郭漢青 ｜ 240x180cm ｜ 2018

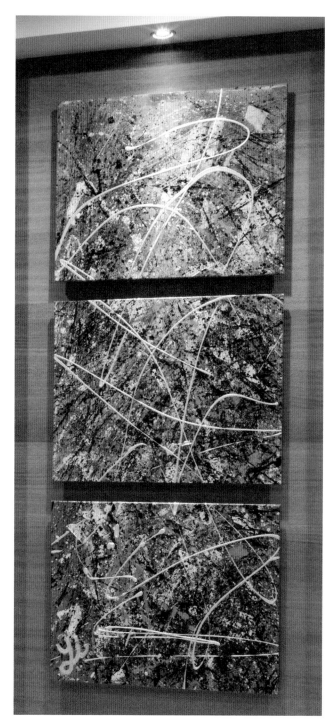

Solo ｜ 壓克力
張繹 ｜ 90x72cmx3 ｜ 2018

走過了多少，就換得多
少，經歷的種種，都化
成養分，Solo。

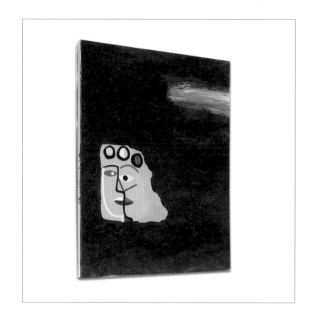

乾 坤 間 ｜壓克力
沈不放｜ 90x72cm ｜ 2018

等 待 維 納 斯 ｜壓克力
沈不放｜ 90x72cm ｜ 2018

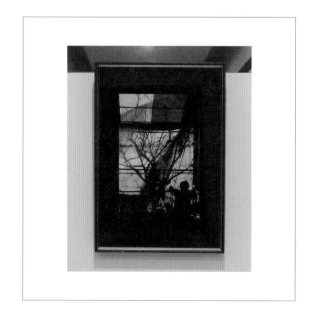

真 ｜攝 影
蔡 拓｜ 61x76cm ｜ 2005

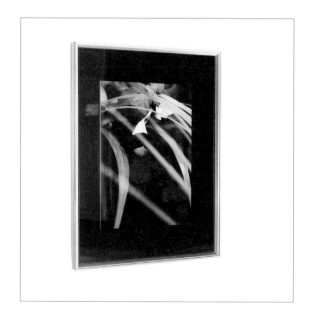

窺 ｜攝 影
蔡 拓｜ 76x61cm ｜ 2005

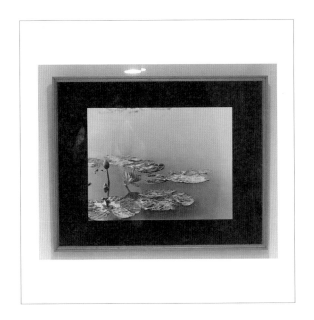

諦 ｜攝 影
蔡 拓 ｜ 61x76cm ｜ 2005

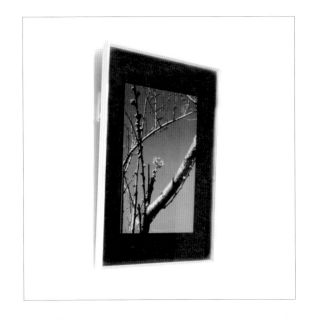

歸 零 ｜攝 影
蔡 拓 ｜ 61x76cm ｜ 2005

荷 想 ｜壓克力
沈不放 ｜ 90x72cm ｜ 2018

金 海 印 象 ｜壓克力
沈不放 ｜ 90x116cm ｜ 2018

洄 ｜ 攝 影
蔡 拓 ｜ 76x61cm ｜ 2005

莫 非 ｜ 攝 影
蔡 拓 ｜ 76x61cm ｜ 2005

掬 ｜ 攝 影
蔡 拓 ｜ 61x76cm ｜ 2005

獨 的 豐 富 ｜壓克力
沈不放 ｜ 90x72cm ｜ 2018

繁 華 的 背 後 ｜壓克力
沈不放 ｜ 72x90cm ｜ 2018

築 的 心 ｜壓克力
沈不放 ｜ 90x116cm ｜ 2018

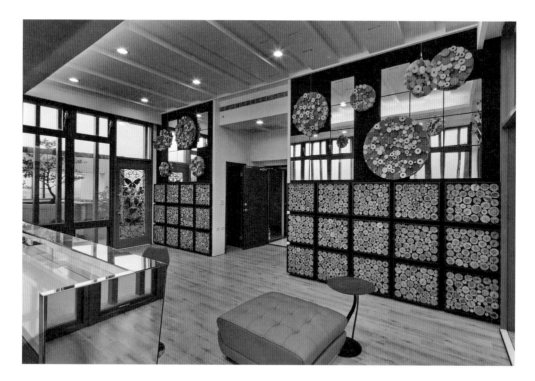

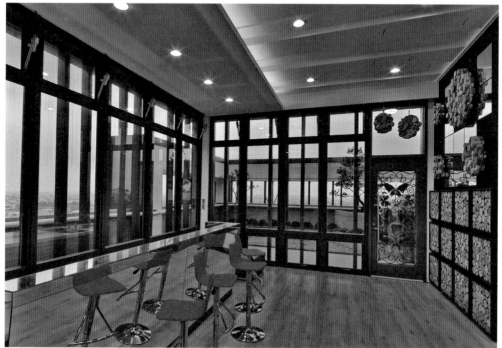

「唯有用心，才能看清事物，本質並非肉眼所見。」
——安東尼·聖修伯里

自　剖 ｜複合媒材
容拓雅集 ｜ 2018

識自本心
照見本性

貳 ｜ 檜木文創品

1 ｜ 手工檜木門牌

從原基地日式老房取下的檜木樑，歷經歲月風霜卻散發低調光芒，
請木工師傅手磨打造，發散檜木的香氣，
安置在住戶家門口及公共空間。

2 | 手工檜木筆

握在手中有著溫潤的質感，
在書寫的當下，
傳承過去的美好。

3 | 手工檜木鑰匙

樑，乘托屋簷的重量，
將這一份心意與功能，
磨製雷雕成鑰匙，展開新生活，
守護新住戶。

4 | 建築履歷封面

將建築的過程寫下
成為一頁頁的記憶，
以檜木封面包覆，交付管委會，
詠心的下一頁由住戶來書寫。

叁 ｜ 園 藝 植 栽 故 事

1 ｜ 一 樓 園 藝 規 劃 設 計

讓四季的色彩隨著時間在園庭裡演變，
人與人將在此相遇、交談與激盪，
創造詠心生活的獨特樣貌，
四季更迭，在建築裡彩繪出更多印象。

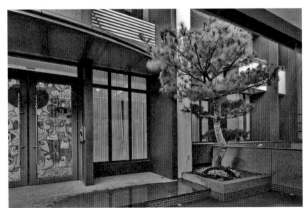

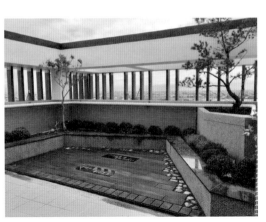

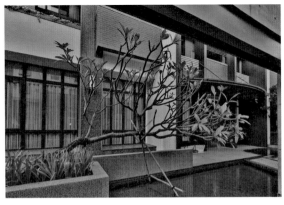
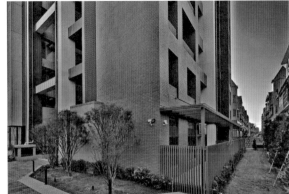

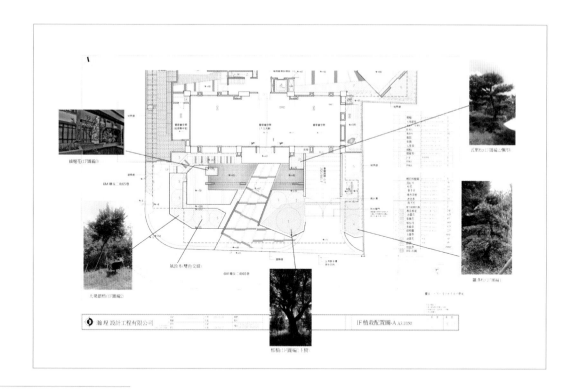

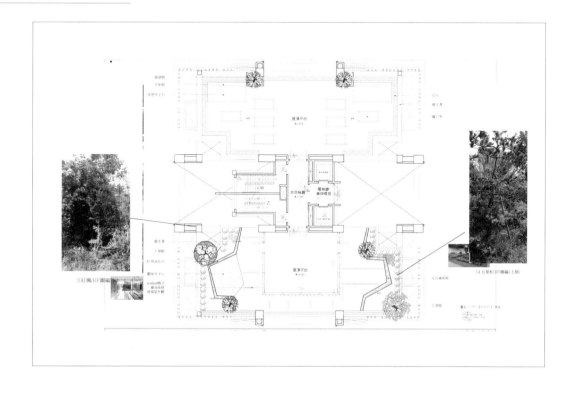

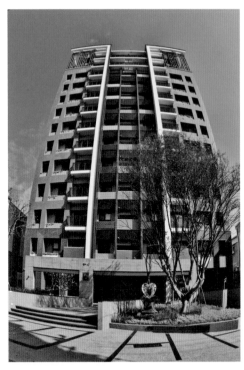

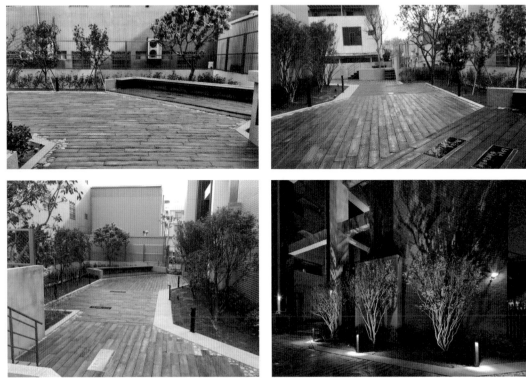

6.

給住戶
的話

延續與傳承的意義，
在於對過去歷史的了解，
融合當下的感受，
用感恩的心，
守護家園，
展望未來。

這棟大樓是全新的
然而內在細節裝置著歲月時光打磨後的老東西
也集結了建築師、設計師、藝術家、工藝職人們
創意靈光乍現的心作品。

每個轉角，每處停頓，
可以讓黯然者驚喜，困惑者頓悟。

這不只是一個家，
更是一個可以陪伴人生過渡
各種不同階段的「心境」。

一筆揮出和美新視野，
容拓建築已然築造了這個心之住所，
然而，我們將留白處空下，
竭誠邀請住戶們再次提筆，
延續深耕文化與創意美學的故事，
繼續創作接下來美好的未完待續⋯

感謝名單

Special Thanks to

彰化縣政府 建設處

林宗翰 議員

白玉如 議員

阮厚爵 和美鎮長

何吉盛 糖友里長

吳炎山 董事長

王涼洲 董事長

和美分局 中寮派出所

合作金庫 和美分行

土地銀行 中科分行

第一銀行 中港分行

羅貞旻建築師事務所

閣里居空間設計有限公司

瀚埕設計工程有限公司

映築設計有限公司

福諾廣告有限公司

特別致謝：頂真詠心社區左鄰右舍們的大力支持

大將作林明郎副總的建議與鞭策

8. 感謝工班團隊

詠心建案已然圓滿完成，
在這感動與分享的時刻，
我們想舉杯，
與這一路陪伴我們走來的廠商夥伴、
貴賓朋友以及全體員工一一擁抱，
謝謝您們在過程中的相挺；
讓容拓建築的幸福價值工程
得以建築彼此的人生，
讓心安幸福的溫度得以
傳遞繚繞在彼此心中。

此刻的心，
溫暖而炙熱，感恩而沉靜；
就讓幸福的香味馥郁四溢，
期盼未來我們依然牽著彼此的手
在耀眼中皙皙前行。

項 次	工程名稱
1	傑能工程有限公司
2	捷祥室內裝修設計有限公司
3	瀚埕設計工程有限公司
4	一晴創意行銷有限公司
5	鐵木石藝術工作室 郭漢青
6	竣冠新興業有限公司
7	竣冠鼎有限公司
8	慶安股份有限公司
9	上旗科技有限公司
10	宗舜有限公司
11	黑將油漆工程行
12	億隆扶手行
13	三合順室內裝璜有限公司
14	胡宗偉企業社
15	輝揚工程有限公司

國家圖書館出版品預行編目資料

頂真·詠心建築履歷：以容心沉靜·拓意放量的美學精神
呈現心建築首部曲 / 蔡拓·張繹著 .-- 初版 .-- 台中市：
容拓雅集出版 ,2019.03；156 面；25.2x25 公分
ISBN 978-986-97535-0-0 （精裝）
1. 建築美術設計 2. 美學文化創意 3. 空間美學
921 108002408

發 行 人	陳錫應
總 編 輯	蔡錦謀
執行統籌	李明恕
作 者	蔡拓·張繹
藝術作品創作	郭漢青·蔡拓·張繹·沈放·沈不放
攝 影	游天賜·黃國記·蔡拓·張繹
文案·封面設計·內頁編排	張珮琪
建案執行	容拓建築團隊·洪培鑫·陳世宏·林豐土·吳泰郎
出版發行	容拓雅集整合美學文創有限公司
地 址	407 台中市文心路 3 段 296 號 10 樓
電 話	886-4-23150515
傳 真	886-4-23150512
網 址	http://www.longtop1.com/
信 箱	lt219@gmail.com
印刷製版	昱盛印刷事業有限公司
版 次	2019 年 3 月 第 一 版
定 價	NT.800 元 (精 裝)
ISBN	978-986-97535-0-0

不曾結束，始終用心前行
歡迎持續關注我們的官網及 FB 容拓建築

容拓營造股份有限公司
頂真建設有限公司
容拓雅集整合美學文創

容拓用心 · 起厝頂真

9 789869 753500